大展好書　好書大展
品嘗好書　冠群可期

大展好書　好書大展
品嘗好書　冠群可期

象棋輕鬆學
21

象棋連將殺局欣賞

吳雁濱　編著

品冠文化出版社

前　言

　　每盤象棋從開始到最後決出勝負分為三個階段：布局、中局、殘局。其中布局是基礎，中局是關鍵，殘局見輸贏。

　　殘局中的殺局是一局棋中最精彩、最過癮的，殺局按類型可分為連將殺與寬緊殺（即非連將殺），按步數可分為一步殺、兩步殺、多步殺等，按兵種可分為俥兵殺、俥傌炮殺，等等。

　　本書共300局，專門介紹連將殺局，包括兩步連將殺、三步連將殺、四步連將殺、五至八步連將殺等四種按步數劃分的殺法，內容由淺到深、循序漸進，便於象棋愛好者打譜練習。

<div align="right">作者</div>

目　錄

第一章　兩步連將殺

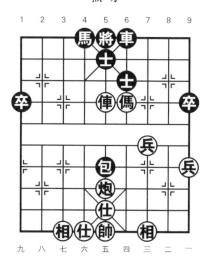

第1局

黑方

紅方

圖1

著法（紅先勝）：

1.俥五進二！　士6退5　　2.傌四進六

連將殺，紅勝。

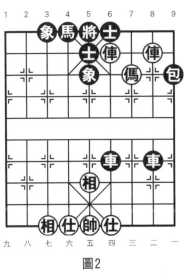

圖2

第2局

著法（紅先勝）：

1.俥四平五！ 士6進5

2.俥二平五

連將殺，紅勝。

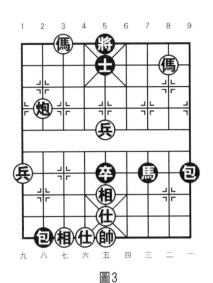

圖3

第3局

著法（紅先勝）：

1.傌二退四！ 士5進6

2.炮八進三

連將殺，紅勝。

 第4局

著法（紅先勝）：

1.傌二進三　馬7退6

2.炮三進九

連將殺，紅勝。

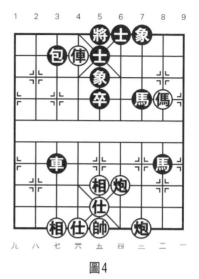

圖4

 第5局

1.炮二平五！　卒6進1

2.俥六平五

連將殺，紅勝。

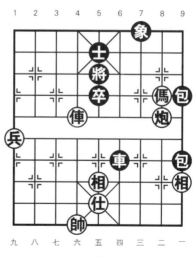

圖5

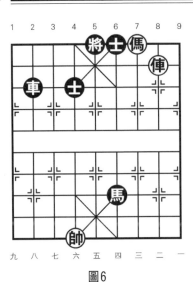

圖6

 第6局

著法（紅先勝）：

1.傌三退四　將5平4

2.俥二平六

連將殺，紅勝。

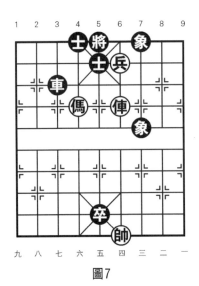

圖7

第7局

著法（紅先勝）：

1.兵四進一！　士5退6

2.俥四進三

連將殺，紅勝。

 第8局

著法（紅先勝）：

1.俥六進三！　士5退4

2.俥四進二

連將殺，紅勝。

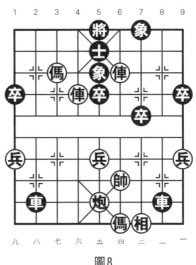

圖8

 第9局

著法（紅先勝）：

1.俥三進三　馬8退6

2.俥四進一

連將殺，紅勝。

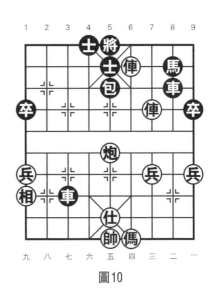

圖10

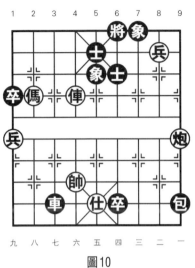

圖10

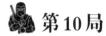

第10局

著法（紅先勝）：

1.炮一進五　將6進1

2.兵二平二

連將殺，紅勝。

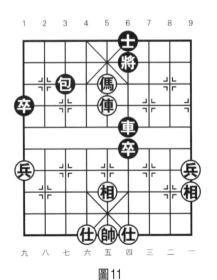

圖11

第11局

著法（紅先勝）：

1.傌五進六　將6進1

2.俥五進一

連將殺，紅勝。

 第12局

著法（紅先勝）：

1.傌八進六！ 馬5進4

2.傌六進七

連將殺，紅勝。

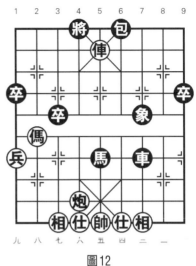

圖12

 第13局

著法（紅先勝）：

1.傌四進二 將6平5

2.俥四進五

連將殺，紅勝。

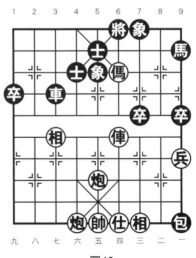

圖13

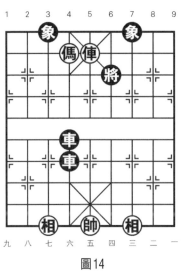

圖14

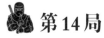

第14局

著法（紅先勝）：

1.俥五退一　將6退1

2.俥五平四

連將殺，紅勝。

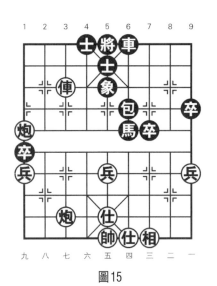

圖15

第15局

著法（紅先勝）：

1.炮九進四　象5退3

2.炮七進八

連將殺，紅勝。

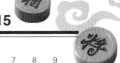

 第 **16** 局

著法（紅先勝）：

1.俥七退二　將6進1

2.傌六進五

連將殺，紅勝。

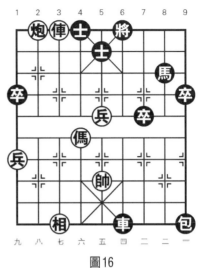

圖16

 第 **17** 局

著法（紅先勝）：

1.炮二退一　將5退1

2.俥四進二

連將殺，紅勝。

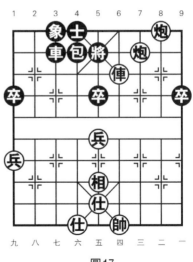

圖17

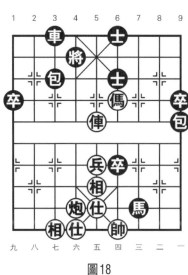

圖18

第18局

著法（紅先勝）：

1.傌四進六！　將4進1

2.仕五進六

連將殺，紅勝。

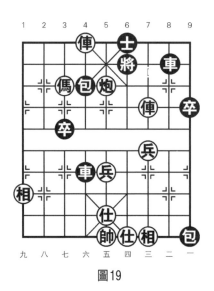

圖19

第19局

著法（紅先勝）：

1.俥六退一　　士6進5

2.俥三平四

連將殺，紅勝。

 第20局

著法（紅先勝）：

1.前俥進三！　士5退6

2.俥四進六

連將殺，紅勝。

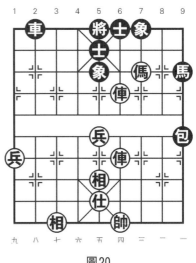

圖20

 第21局

著法（紅先勝）：

1.兵六進一　將4平5

2.傌二進三

連將殺，紅勝。

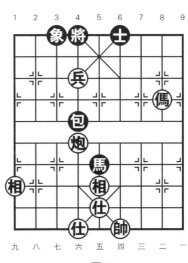

圖21

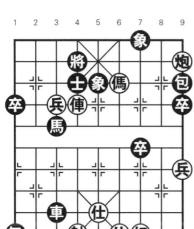

圖22

 第22局

著法（紅先勝）：

1. 俥六進一　將4平5

2. 俥六進一

連將殺，紅勝。

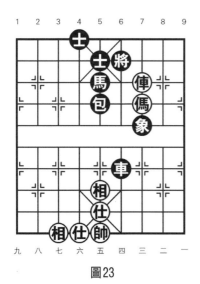

圖23

第23局

著法（紅先勝）：

1. 俥三進一　將6進1

2. 俥三平四

連將殺，紅勝。

 第24局

著法（紅先勝）：

1.俥六平五　將5平6

2.俥五進一

連將殺，紅勝。

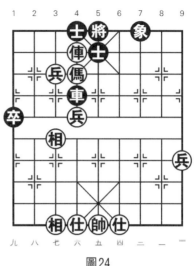

圖24

 第25局

著法（紅先勝）：

1.炮六平四　士6退5

2.兵五平四

連將殺，紅勝。

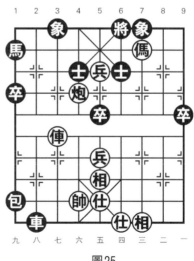

圖25

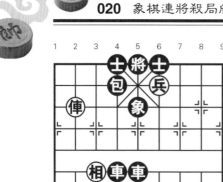

圖26

 第26局

著法（紅先勝）：

1.兵四進一　　將5進1

2.俥八平五

連將殺，紅勝。

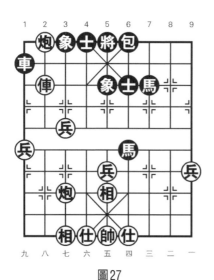

圖27

 第27局

著法（紅先勝）：

1.俥八平五　　士6退5

2.炮七進七

連將殺，紅勝。

 第28局

著法（紅先勝）：

1.俥三進三　包6退2

2.俥三平四

連將殺，紅勝。

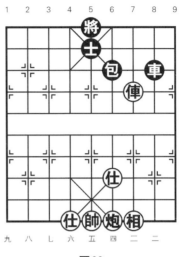

圖28

 第29局

著法（紅先勝）：

1.俥八平七！　象5退3

2.炮八平六

連將殺，紅勝。

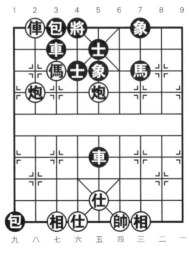

圖29

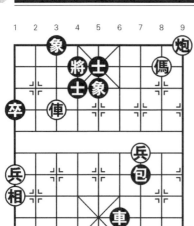

圖30

 第30局

著法（紅先勝）：

1.傌二進四！ 車6退8

2.俥七進二

連將殺，紅勝。

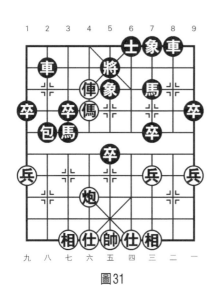

圖31

第31局

著法（紅先勝）：

1.俥六進一 將5退1

2.俥六進一

連將殺，紅勝。

 第32局

著法（紅先勝）：

1.傌六進四　士5進4

2.俥六進四

連將殺，紅勝。

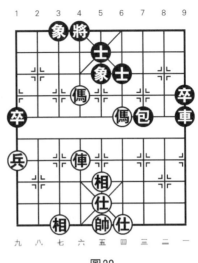

圖32

 第33局

著法（紅先勝）：

1.傌七進五　包6平5

2.炮二平六

連將殺，紅勝。

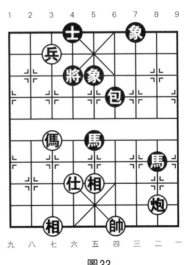

圖33

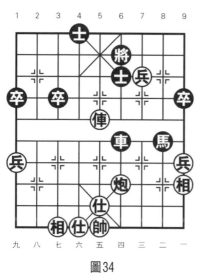

圖34

 第34局

著法（紅先勝）：

1.兵三平四　將6退1

2.兵四進一

連將殺，紅勝。

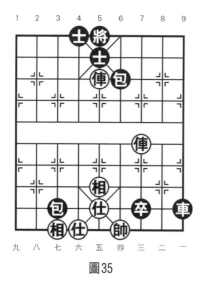

圖35

 第35局

著法（紅先勝）：

1.俥三進五　包6退2

2.俥三平四

連將殺，紅勝。

 第36局

著法（紅先勝）：

1. 兵六平五　　將5平6

2. 俥八平六

連將殺，紅勝。

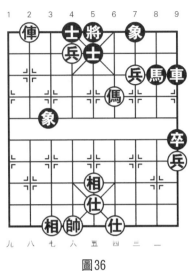

圖36

 第37局

著法（紅先勝）：

1. 傌八進七　　車4進1

2. 俥九進二

連將殺，紅勝。

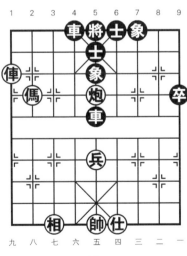

圖37

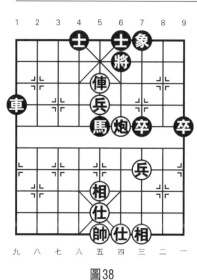

圖38

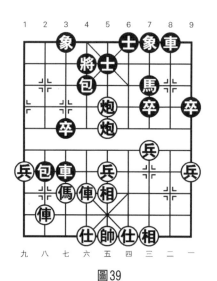

圖39

第38局

著法（紅先勝）：

1.兵五平四　馬5退6

2.兵四進一

連將殺，紅勝。

第39局

著法（紅先勝）：

1.前炮平六！　包4進5

2.炮五平六

連將殺，紅勝。

 第40局

著法（紅先勝）：

1.傌八進六　將5平6

2.俥一進三

連將殺，紅勝。

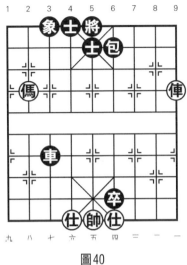

圖40

 第41局

著法（紅先勝）：

1.兵六進一！　包2平4

2.兵四平五

連將殺，紅勝。

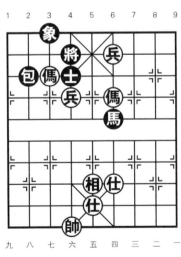

圖41

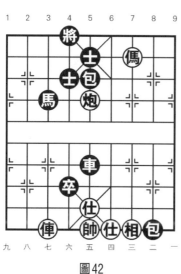

圖42

第42局

著法（紅先勝）：

1.炮五平六　馬3退4

2.俥七進九

連將殺，紅勝。

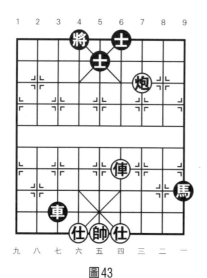

圖43

第43局

著法（紅先勝）：

1.俥四平六　將4平5

2.炮三進二

連將殺，紅勝。

第44局

著法（紅先勝）：

1.俥九平五　馬7退5

2.俥五進一

連將殺，紅勝。

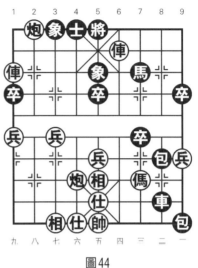

圖44

第45局

著法（紅先勝）：

1.俥六進五　將6進1

2.俥六平四

連將殺，紅勝。

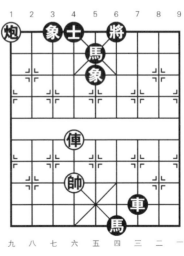

圖45

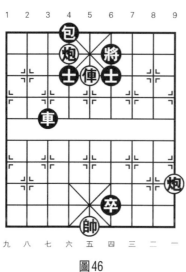

圖46

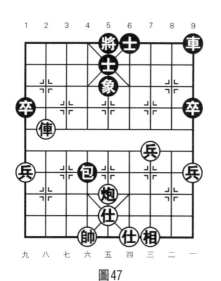

圖47

第46局

著法（紅先勝）：

1.炮一平四　車3平6

2.俥五平四

連將殺，紅勝。

第47局

著法（紅先勝）：

1.俥八進四　包4退6

2.俥八平六

連將殺，紅勝。

 第48局

著法（紅先勝）：

1.傌四進二 將6平5

2.炮一進一

連將殺，紅勝。

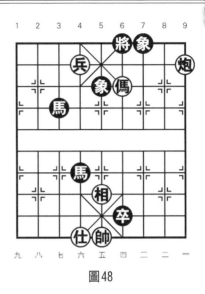

圖48

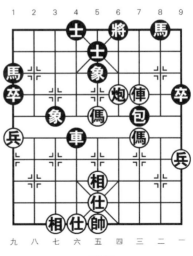 **第49局**

著法（紅先勝）：

1.傌五進四 馬8進6

2.俥三進三

連將殺，紅勝。

圖49

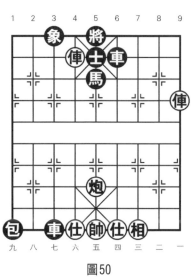

圖50

 第50局

著法（紅先勝）：

1.俥六平五！ 車6平6

2.俥一進三

連將殺，紅勝。

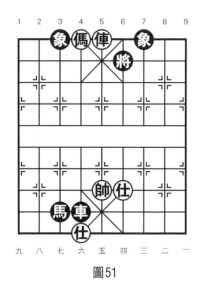

圖51

 第51局

著法（紅先勝）：

1.俥五退一 將6退1

2.俥五平四

連將殺，紅勝。

 第52局

著法（紅先勝）：

1. 兵三進一　將6平5
2. 傌四進三

連將殺，紅勝。

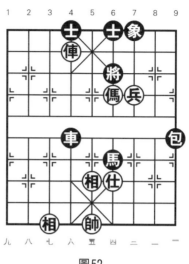

圖52

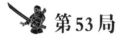 **第53局**

著法（紅先勝）：

1. 俥一進一　士5退6
2. 俥三平五

連將殺，紅勝。

圖53

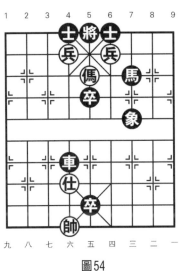

九 八 七 六 五 四 三 二 一

圖54

 第54局

著法（紅先勝）：

1.兵四進一！　馬7退6

2.傌五進三

連將殺，紅勝。

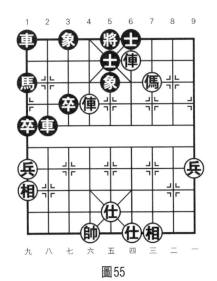

九 八 七 六 五 四 三 二 一

圖55

 第55局

著法（紅先勝）：

1.俥六進三！　士5退4

2.俥四進一

連將殺，紅勝。

 第56局

著法（紅先勝）：

1.俥五進一！　車4平5

2.俥六進二

連將殺，紅勝。

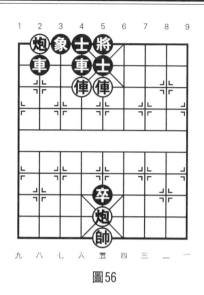

圖56

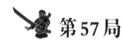 **第57局**

著法（紅先勝）：

1.後炮進二！　車7平5

2.傌三進四

連將殺，紅勝。

圖57

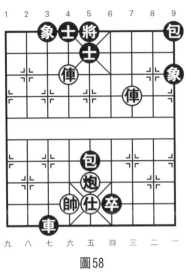

圖58

 第58局

著法（紅先勝）：

1.俥三進三！　象9退7

2.俥六進二

連將殺，紅勝。

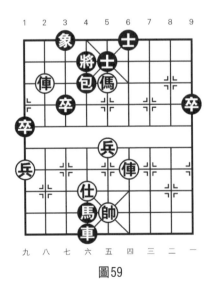

圖59

第59局

著法（紅先勝）：

1.俥八進一　將4退1

2.俥四進六

連將殺，紅勝。

 第60局

著法（紅先勝）：

1.馬五進四！　士5進6

2.俥六進六

連將殺，紅勝。

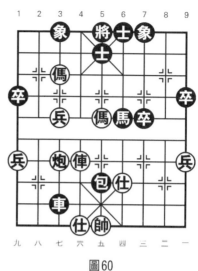

圖60

 第61局

著法（紅先勝）：

1.俥七平五　士6進5

2.俥五進一

連將殺，紅勝。

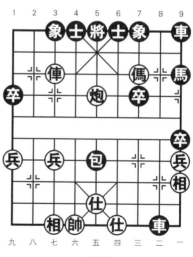

圖61

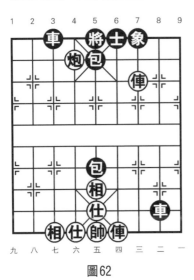

圖62

 第62局

著法（紅先勝）：

1.俥四進九！　將5平6

2.俥三進二

連將殺，紅勝。

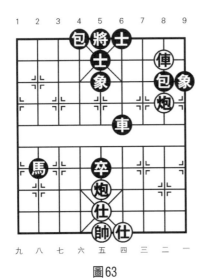

圖63

 第63局

著法（紅先勝）：

1.炮五進五　士5進6

2.炮二平五

連將殺，紅勝。

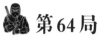 第 **64** 局

著法（紅先勝）：

1.俥四進二！　士5退6

2.傌五進三

連將殺，紅勝。

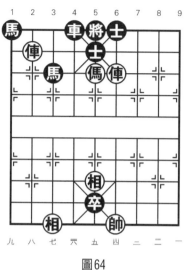

圖64

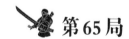 第 **65** 局

著法（紅先勝）：

1.俥六進一　將4平5

2.俥六進一

連將殺，紅勝。

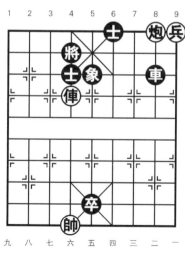

圖65

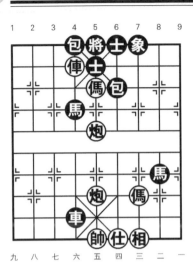

圖66

第66局

著法（紅先勝）：

1.傌五進七　包6平5

2.俥六平五

連將殺，紅勝。

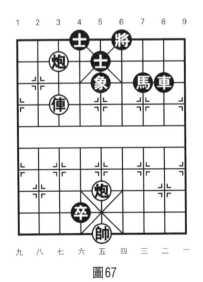

圖67

第67局

著法（紅先勝）：

1.俥七平四　將6平5

2.炮七進一

連將殺，紅勝。

 第68局

著法（紅先勝）：

1.俥六平四　　車4退3

2.炮四進五

連將殺，紅勝。

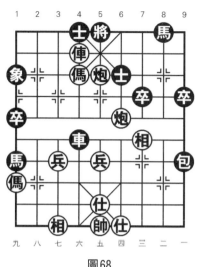

圖68

 第69局

著法（紅先勝）：

1.傌六進四　　將5平4

2.俥六進三

連將殺，紅勝。

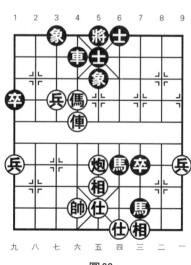

圖69

第二章 三步連將殺

第70局

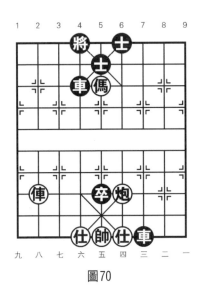

圖70

著法（紅先勝）：

1.俥八進七　將4進1　　2.炮四進六　士5進6

3.俥八退一

連將殺，紅勝。

第71局

著法（紅先勝）：

1.傌二進四　將4退1

2.俥三退一　象5退7

3.俥三平六

連將殺，紅勝。

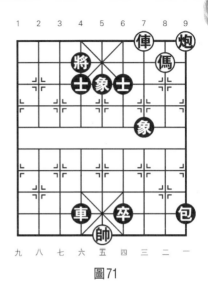

圖71

第72局

著法（紅先勝）：

1.俥四平五！　象3退5

2.兵五進一　將5平4

3.炮八退一

連將殺，紅勝。

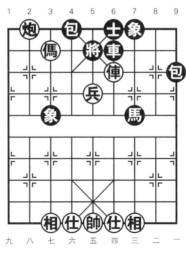

圖72

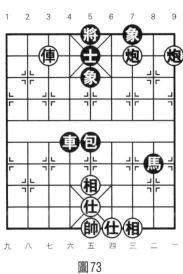

圖73

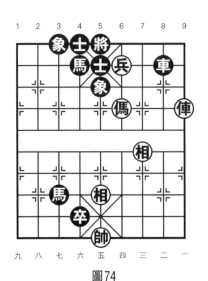

圖74

第73局

著法（紅先勝）：

1. 俥七平五！　　包5退4

2. 炮一進一　　象7進9

3. 炮三進一

連將殺，紅勝。

第74局

著法（紅先勝）：

1. 俥一進三　　士5退6

2. 俥一平四！　馬4退6

3. 傌四進六

連將殺，紅勝。

 第75局

著法（紅先勝）：

1.兵五平四　包5平6

2.兵四進一　將6平5

3.兵四進一

連將殺，紅勝。

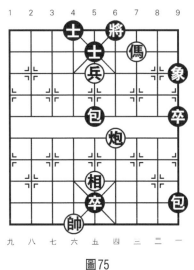

圖75

 第76局

著法（紅先勝）：

1.兵六進一！　士5退4

2.傌八進六　將5平6

3.俥二平四

連將殺，紅勝。

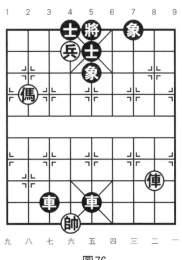

圖76

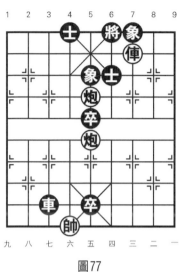

圖77

第 **77** 局

著法（紅先勝）：

1.俥三平四！　將6進1

2.後炮平四　　士6退5

3.炮五平四

連將殺，紅勝。

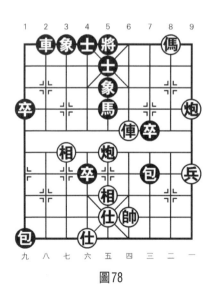

圖78

第 **78** 局

著法（紅先勝）：

1.炮一進三　士5退6

2.俥四進四　將5進1

3.俥四退一

連將殺，紅勝。

 第79局

著法（紅先勝）：

1. 俥三平五　　將5平6
2. 兵六進一　　象1退3
3. 兵六平五

連將殺，紅勝。

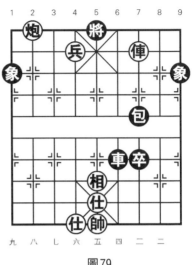

圖79

 第80局

著法（紅先勝）：

1. 傌三退五　　象7進5
2. 俥四平五　　將5平4
3. 俥五平六

連將殺，紅勝。

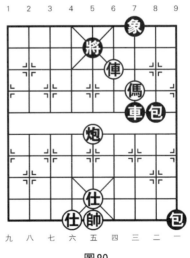

圖80

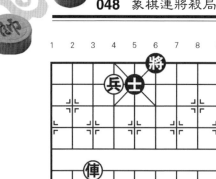

圖81

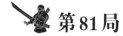

第81局

著法（紅先勝）：

1.俥七平四　　將6平5

2.兵六平五　　將5平4

3.俥四進五

連將殺，紅勝。

圖82

第82局

著法（紅先勝）：

1.傌八進七　　將4進1

2.兵六進一！　士5進4

3.兵五平六

連將殺，紅勝。

著法（紅先勝）：

1.炮七退二　將6退1

黑如改走士5進4，則俥
二平四殺，紅速勝。

2.俥二退一　將6退1

3.炮七進二

連將殺，紅勝。

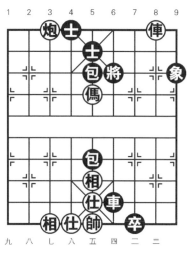

圖83

著法（紅先勝）：

1.馬四退五　包4平5

2.馬五進三　將5平4

3.炮五平六

連將殺，紅勝。

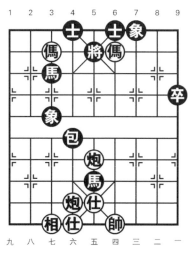

圖84

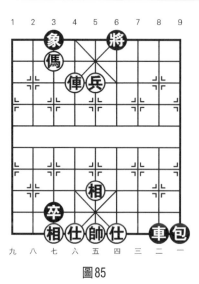

圖85

第 85 局

著法（紅先勝）：

1. 俥六進二　　將6進1
2. 兵五平四！　將6進1
3. 俥六平四

連將殺，紅勝。

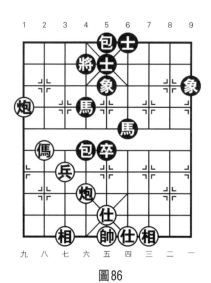

圖86

第 86 局

著法（紅先勝）：

1. 傌八進七　　將4退1
2. 傌七進八　　將4進1
3. 炮九進二

連將殺，紅勝。

第87局

著法（紅先勝）：

1.炮九進四　象5退3

2.俥七進三　將4進1

3.俥七平六

連將殺，紅勝。

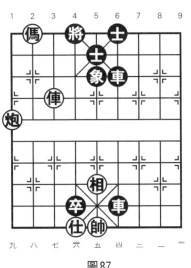

圖87

第88局

著法（紅先勝）：

1.兵五進一　將4平4

2.兵五平六　將4平5

3.俥四平五

連將殺，紅勝。

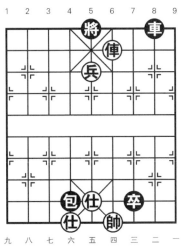

圖88

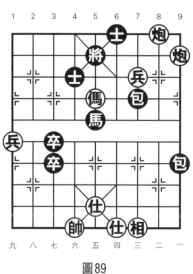

圖89

 第89局

著法（紅先勝）：

1. 傌五進四！　將5進1
2. 傌四進六　　將5退1
3. 兵三進一

連將殺，紅勝。

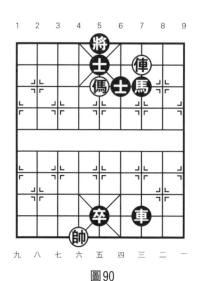

圖90

 第90局

著法（紅先勝）：

1. 俥三進一　士5退6
2. 傌五進七　將5進1
3. 俥三退一

連將殺，紅勝。

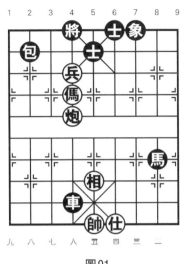

著法（紅先勝）：

1.兵六進一　將4平5

2.炮六平五　象7進5

3.傌六進四

連將殺，紅勝。

圖91

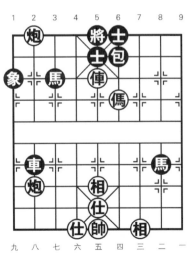

著法（紅先勝）：

1.傌四進六　將5平4

2.後炮平六　馬3進4

3.傌六進七

連將殺，紅勝。

圖92

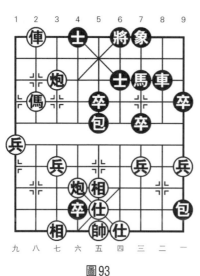

圖93

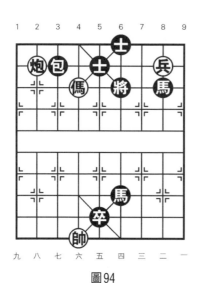

圖94

第93局

著法（紅先勝）：

1. 俥八平六　　將6進1
2. 傌八進六　　將6平5
3. 俥六平五

連將殺，紅勝。

第94局

著法（紅先勝）：

1. 炮八退一　　包3進1
2. 傌六退五　　將6退1
3. 兵二平三

連將殺，紅勝。

 第95局

著法（紅先勝）：

1.傌四進五　將4進1

2.傌五進四　將4退1

3.俥五平六

連將殺，紅勝。

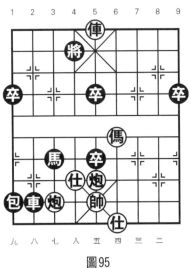

圖95

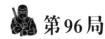 第96局

著法（紅先勝）：

1.傌五進三　將6退1

2.傌三進二　將6進1

3.兵五進一

連將殺，紅勝。

圖96

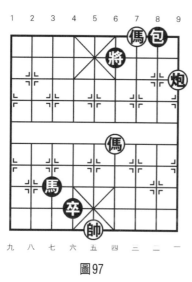

圖97

 第97局

著法（紅先勝）：

1. 傌四進三　　將6退1
2. 後傌進二　　將6進1
3. 炮一進一

連將殺，紅勝。

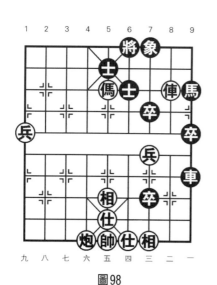

圖98

第98局

著法（紅先勝）：

1. 俥二平四！　將6平5
2. 傌五進七　　將5平4
3. 俥四平六

連將殺，紅勝。

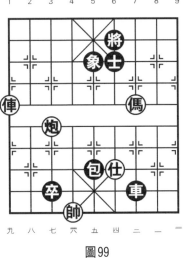

第99局

著法（紅先勝）：

1.炮七平四　士6退5

黑如改走將6平5，則俥

九進三，將5退1，傌三進

四，連將殺，紅勝。

2.傌三進四！　將6進1

3.俥九平四

連將殺，紅勝。

圖99

第100局

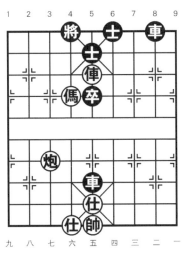

著法（紅先勝）：

1.炮七平六　士5進4

黑如改走將4平5，則傌

六進七，將5平4，俥五平

六，連將殺，紅勝。

2.俥五平六　將4平5

3.俥六進二

連將殺，紅勝。

圖100

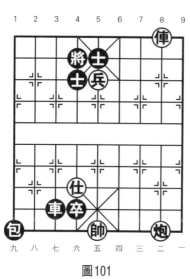

圖101

第101局

著法（紅先勝）：

1.炮二進八　士5退6

2.兵五進一　將4退1

3.俥二平四

連將殺，紅勝。

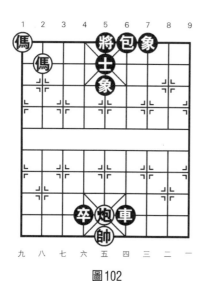

圖102

第102局

著法（紅先勝）：

1.傌九退七　將5平4

2.傌七退五　將4平5

3.傌五進三

連將殺，紅勝。

 第103局

著法（紅先勝）：

1.兵六進一　　將4退1

2.兵六進一！　將4進1

3.俥四平六

連將殺，紅勝。

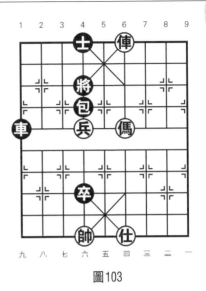

圖103

 第104局

著法（紅先勝）：

1.傌三退四　　將4退1

2.俥二進一　　將4進1

2.兵五平六

連將殺，紅勝。

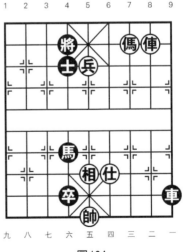

圖104

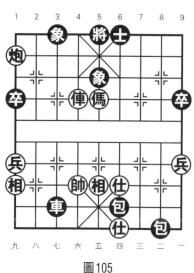

圖105

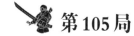

第105局

著法（紅先勝）：

1. 俥六進三　將5進1
2. 傌五進三　將5平6
3. 俥六平四

連將殺，紅勝。

圖106

第106局

著法（紅先勝）：

1. 炮一進一　包7退1
2. 傌三進二　將6進1
3. 炮一退一

連將殺，紅勝。

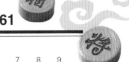

 第107局

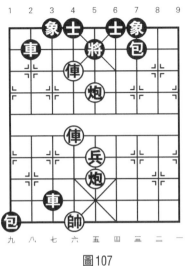

著法（紅先勝）：

1.前俥平五！ 將5進1

2.前炮平八 將5平6

3.俥六平四

連將殺，紅勝。

圖107

 第108局

著法（紅先勝）：

1.俥四進三 將5進1

2.兵五進一！ 象3進5

3.俥四退一

連將殺，紅勝。

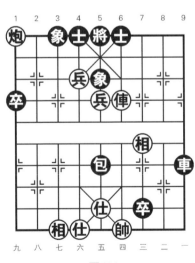

圖108

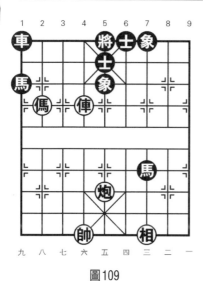

圖109

 第109局

著法（紅先勝）：

1.傌八進六　將5平4

2.傌六進七　將4平5

3.俥六進三

連將殺，紅勝。

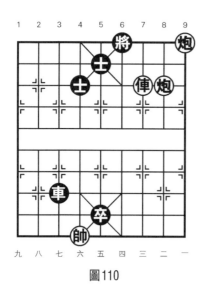

圖110

第110局

著法（紅先勝）：

1.俥三進二　將6進1

2.俥三退一　將6退1

3.炮二進二

連將殺，紅勝。

著法（紅先勝）：

1.傌四退五！ 象7進5

2.俥三進二 士5退6

3.俥三平四

連將殺，紅勝。

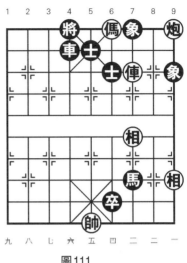

圖111

著法（紅先勝）：

1.俥四進三 將5進1

2.傌五進三 將5平4

3.俥四平六

連將殺，紅勝。

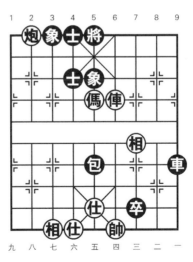

圖112

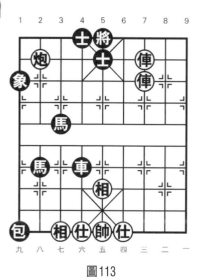

圖113

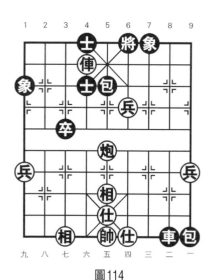

圖114

第113局

著法（紅先勝）：

1.炮八進一　　象1退3

2.前俥進一　　士5退6

3.後俥平五

連將殺，紅勝。

第114局

著法（紅先勝）：

1.俥六進一　　將6進1

2.兵四進一！　將6進1

3.俥六平四

連將殺，紅勝。

第115局

著法（紅先勝）：

1.俥二進六　士5退6

2.俥八平五　士4進5

3.炮三進一

連將殺，紅勝。

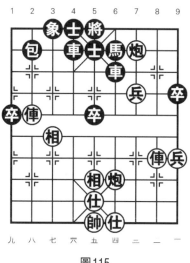

圖115

第116局

著法（紅先勝）：

1.傌五進三　包8平7

2.俥二進六　將6進1

3.炮五平四

連將殺，紅勝。

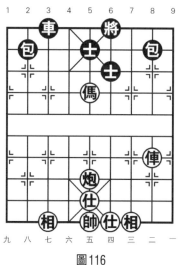

圖116

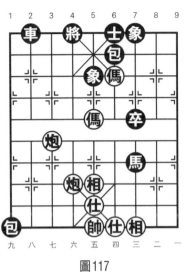

圖117

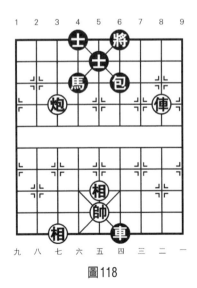

圖118

第117局

著法（紅先勝）：

1.傌五進六　包6平4

2.傌六進八　包4平3

3.炮七平六

連將殺，紅勝。

第118局

著法（紅先勝）：

1.俥二進三　將6進1

2.炮七進二　士5退6

3.俥二退一

連將殺，紅勝。

 第119局

著法（紅先勝）：

1.俥三進二　將6退1

2.俥三進一　將6進1

3.傌四進二

連將殺，紅勝。

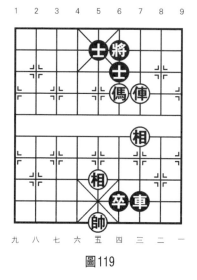

圖119

 第120局

著法（紅先勝）：

1.俥四平六　將4平5

2.仕五進四　將5平6

3.俥六平四

連將殺，紅勝。

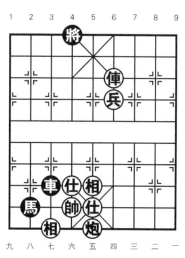

圖120

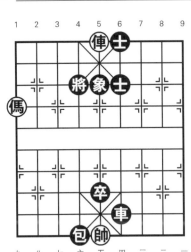

圖121

 第121局

著法（紅先勝）：

1.俥九進八　將4退1

2.俥八退七　將4進1

3.俥五退二

連將殺，紅勝。

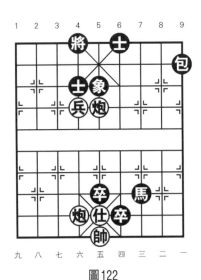

圖122

第122局

著法（紅先勝）：

1.兵六進一　　包9平4

2.兵六進一！　將4進1

3.仕五進六

連將殺，紅勝。

 第123局

著法（紅先勝）：

1.前俥進二　　將5進1

2.傌四進三　　將5平6

3.後俥平四

連將殺，紅勝。

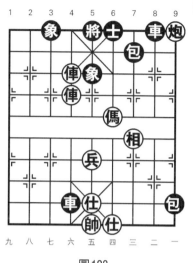

圖123

 第124局

著法（紅先勝）：

1.俥八平五　　將5平6

2.俥五平四！　俥6退7

3.俥三進一

連將殺，紅勝。

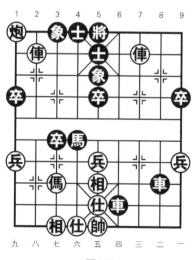

圖124

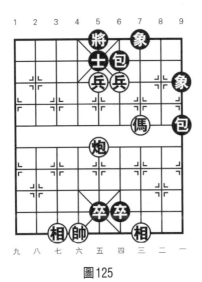

圖125

 第125局

著法（紅先勝）：

1.兵五進一！　將5進1

2.傌三進五　　包9平5

3.傌五進七

連將殺，紅勝。

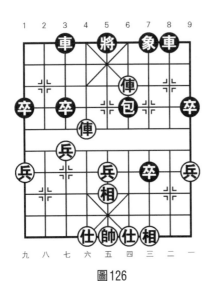

圖126

第126局

著法（紅先勝）：

1.俥六平五　　象7進5

2.俥四平五　　將5平6

3.前俥平四

連將殺，紅勝。

第127局

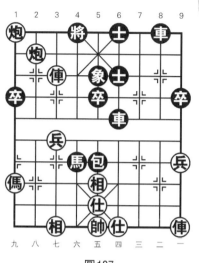

圖127

著法（紅先勝）：

1.俥七進二　將4進1

2.炮九退一　將4進1

3.俥七退二

連將殺，紅勝。

第128局

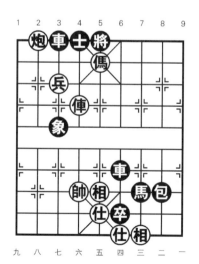

圖128

著法（紅先勝）：

1.俥六進三　將5進1

2.俥六退一　將5進1

3.炮八退二

連將殺，紅勝。

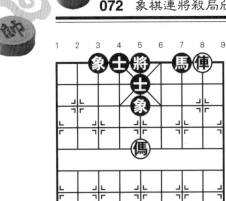

圖129

 第129局

著法（紅先勝）：

1.俥二平三　象5退7

黑如改走士5退6，則傌五進四，將5進1，俥三退一，連將殺，紅勝。

2.傌五進四　將5平6

3.炮五平四

連將殺，紅勝。

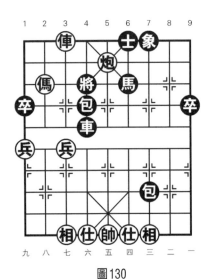

圖130

第130局

著法（紅先勝）：

1.俥七退二　將4退1

2.俥七平四　將4退1

3.俥四進二

連將殺，紅勝。

 第131局

著法（紅先勝）：

1.炮一進一　象9退7

2.兵四平五　將5平4

3.兵五進一

連將殺，紅勝。

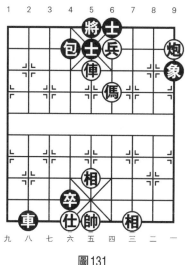

圖131

 第132局

著法（紅先勝）：

1.傌五住六！　士5進4

2.俥五進三　士4退5

3.俥五進一

連將殺，紅勝。

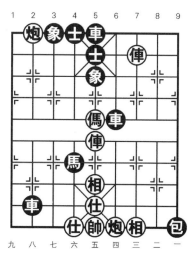

圖132

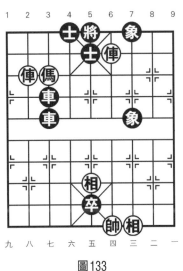

圖 133

 第 133 局

著法（紅先勝）：

1.俥四平五！ 士4進5

2.俥八進二 士5退4

3.俥八平六

連將殺，紅勝。

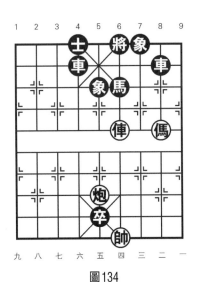

圖 134

 第 134 局

著法（紅先勝）：

1.俥四進二 俥4平6

2.傌二進三 俥8平7

3.俥四進一

連將殺，紅勝。

 第135局

著法（紅先勝）：

1.炮四平六　車6平4

2.兵七進一　將4進1

3.俥八進二

連將殺，紅勝。

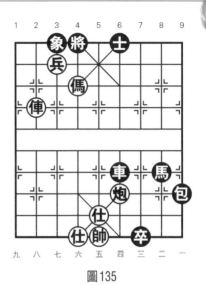

圖135

 第136局

著法（紅先勝）：

1.炮三進七　士6進5

2.俥九平五　將5平4

3.俥四進一

連將殺，紅勝。

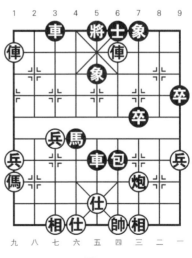

圖136

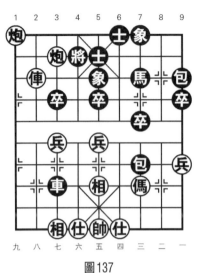

圖137

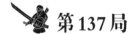

第137局

著法（紅先勝）：

1.炮九退一　將4退1

2.俥八進二　象5退3

3.俥八平七

連將殺，紅勝。

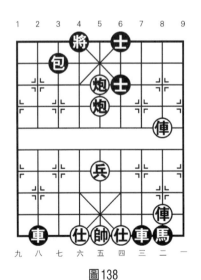

圖138

第138局

著法（紅先勝）：

1.前俥平六　　包3平3

2.俥六進三！　將4進1

3.俥二平六

連將殺，紅勝。

 第**139**局

著法（紅先勝）：

1.兵三平四　馬4退6

2.傌三退五　將6平5

3.炮四平五

連將殺，紅勝。

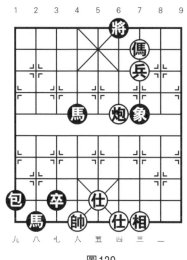

圖139

 第**140**局

著法（紅先勝）：

1.炮二進一　　象9退7

2.俥六平五！　包5退3

3.兵四進一

連將殺，紅勝。

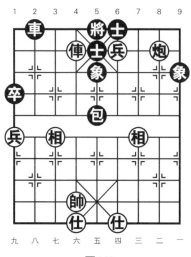

圖140

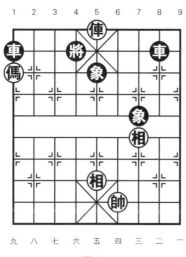

圖141

第141局

著法（紅先勝）：

1.傌九退七　將4進1

2.俥五平六　車8平4

3.傌七退五

連將殺，紅勝。

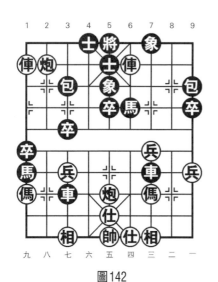

圖142

第142局

著法（紅先勝）：

1.炮五進五　士5進6

2.炮八進一　包3退2

3.俥九平五

連將殺，紅勝。

 第143局

著法（紅先勝）：

1. 炮一進一　　象9退7
2. 俥六平五！　車5退1
3. 俥四進一

連將殺，紅勝。

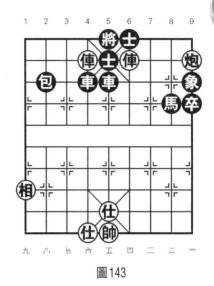

圖143

 第144局

著法（紅先勝）：

1. 俥五平六！　將4平5
2. 俥六進二！　將5平4
3. 傌八進七

連將殺，紅勝。

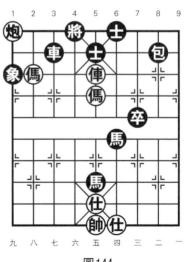

圖144

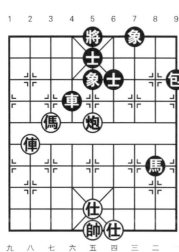

圖145

 第145局

著法（紅先勝）：

1.俥八進五　車4退3

2.傌七進六　將5平6

3.炮五平四

連將殺，紅勝。

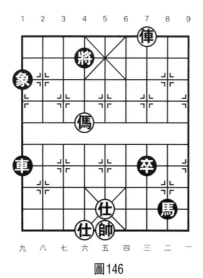

圖146

 第146局

著法（紅先勝）：

1.俥三退一　將4退1

黑如改走將4進1，則傌六進四，將4平5，俥三退一，連將殺，紅勝。

2.傌六進七　將4平5

3.俥三進一

連將殺，紅勝。

 第147局

著法（紅先勝）：

1.炮三進一　　將6進1

2.俥二進五　　將6進1

3.兵四進一

連將殺，紅勝。

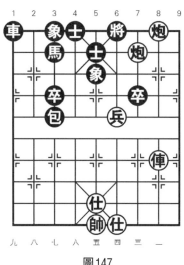

圖147

 第148局

著法（紅先勝）：

1.俥七進一　　士5退4

2.傌六退四　　將5進1

3.俥七退一

連將殺，紅勝。

圖148

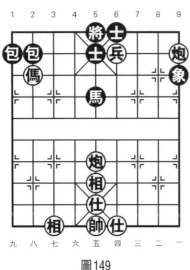

圖149

 第149局

著法（紅先勝）：

1.炮一進一　象9退7

2.兵四進一　將5平4

3.兵四平五

連將殺，紅勝。

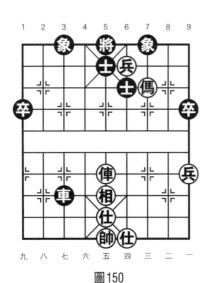

圖150

 第150局

著法（紅先勝）：

1.兵四進一　將5平4

2.俥五平六　士5進4

3.俥六進四

連將殺，紅勝。

 第151局

著法（紅先勝）：
1.傌八退六　將5平4
2.傌二進四　將4進1
3.兵七進一
連將殺，紅勝。

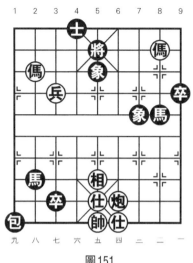

圖151

 第152局

著法（紅先勝）：
1.俥七進二　將4進1
2.傌七進五　將4進1
3.俥七退二
連將殺，紅勝。

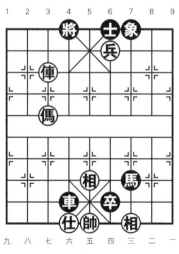

圖152

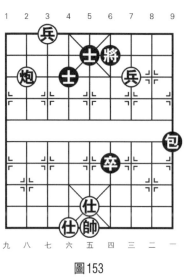

圖153

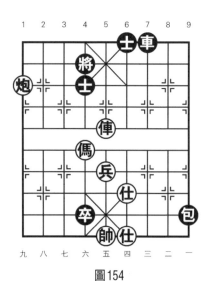

圖154

第153局

著法（紅先勝）：

1.兵三進一　將6退1

2.炮八進二　士5退4

3.兵七平六

連將殺，紅勝。

第154局

著法（紅先勝）：

1.傌六進七　將4退1

2.傌七進八　將4進1

3.炮九進一

連將殺，紅勝。

著法（紅先勝）：

1.馬九進八　將4平5

2.馬八退七　將5平4

3.俥四平六

連將殺，紅勝。

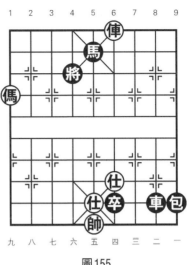

圖155

 第156局

著法（紅先勝）：

1.前俥進三！　將5平6

2.馬四進三　　將6平5

3.俥四進九

連將殺，紅勝。

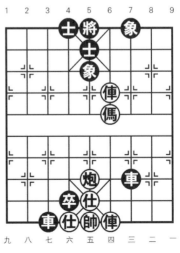

圖156

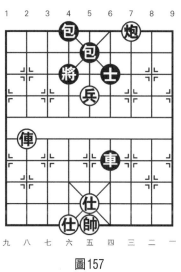

圖157

第157局

著法（紅先勝）：

1.兵五進一　　將4退1

2.炮三退一　　包5退1

3.俥八進四

連將殺，紅勝。

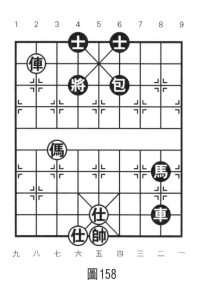

圖158

第158局

著法（紅先勝）：

1.傌七進五　　將4平5

2.傌五進七　　將5平4

3.俥八平六

連將殺，紅勝。

 第159局

著法（紅先勝）：

1.炮二進七　將5進1

2.俥四進一　將5進1

3.俥四平六

連將殺，紅勝。

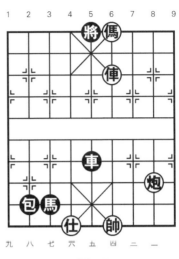

圖159

 第160局

著法（紅先勝）：

1.炮七進二　士5進4

2.炮九退一　將6退1

3.俥八平六

連將殺，紅勝。

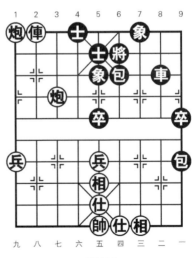

圖160

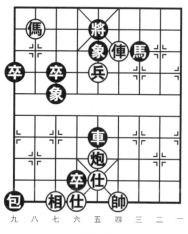

圖161

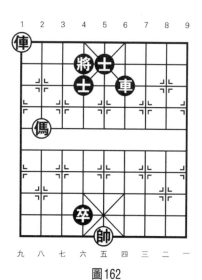

圖162

第161局

著法（紅先勝）：

1.兵五進一！　象3退5

黑另有以下兩種應著：

（1）將5平4，兵五平六

殺，紅勝。

（2）將5退1，兵五進一

殺，紅勝。

2.俥四平五　　將5平4

3.俥五平六

連將殺，紅勝。

 ## 第162局

著法（紅先勝）：

1.俥九退一　　將4退1

2.馬八進七　　將4平5

3.俥九進一

連將殺，紅勝。

 第163局

著法（紅先勝）：

1.俥五平六　　士5進4

2.俥六進四！　將4進1

3.炮八平六

連將殺，紅勝。

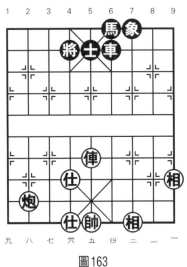

圖163

 第164局

著法（紅先勝）：

1.炮七進三！　象5退3

2.俥二進三　　馬6退7

3.俥二平三

連將殺，紅勝。

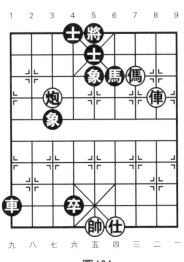

圖164

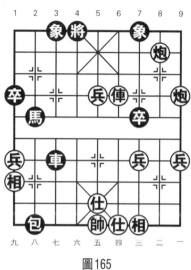

圖165

第165局

著法（紅先勝）：

1.俥四進三　將4進1

2.炮一進二　將4進1

3.俥四平六

連將殺，紅勝。

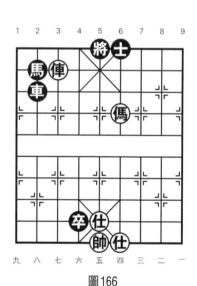

圖166

第166局

著法（紅先勝）：

1.俥七進一　馬2退4

2.傌四進三　將5進1

3.俥七退一

連將殺，紅勝。

第167局

著法（紅先勝）：

1.後炮進五！ 象3進5

2.前俥進五！ 包1平4

3.俥六進七

連將殺，紅勝。

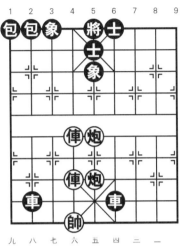

圖167

第168局

著法（紅先勝）：

1.炮八進一 象5退3

2.俥九平五！ 馬6退5

3.俥四進一

連將殺，紅勝。

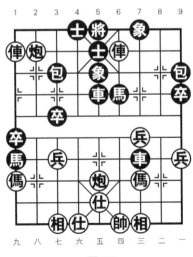

圖168

第169局

著法（紅先勝）：

1.傌二退一　士5退6

2.傌一進三　將5進1

3.炮一退一

連將殺，紅勝。

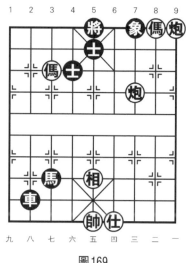

圖169

第170局

著法（紅先勝）：

1.兵五進一　將5平4

2.兵五平六　將4平5

3.俥四平五

連將殺，紅勝。

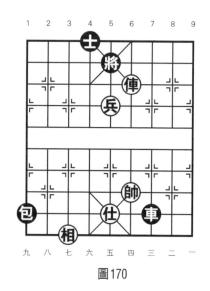

圖170

第171局

著法（紅先勝）：

1. 俥八平六　　包3平4
2. 俥六進一　　將4平5
3. 傌五進三

連將殺，紅勝。

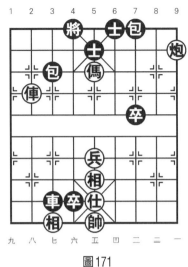

圖171

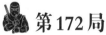

第172局

著法（紅先勝）：

1. 俥八進三　　象5退3
2. 俥八平七　　士5退4
3. 俥七平六

連將殺，紅勝。

圖172

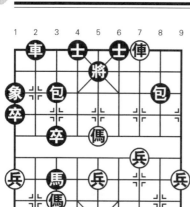

圖173

第173局

著法（紅先勝）：

1.俥三退一　將5進1

2.馬五進三　將5平6

3.俥三平四

連將殺，紅勝。

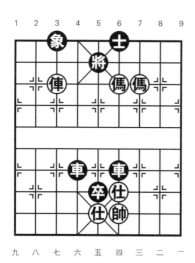

圖174

第174局

著法（紅先勝）：

1.馬四退六　將5平4

2.馬三退五　將4退1

3.俥七進二

連將殺，紅勝。

著法（紅先勝）：

1.俥二進三　將6進1

2.後炮平四　車4平6

3.兵四進一

連將殺，紅勝。

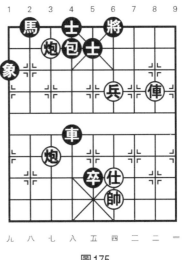

圖175

著法（紅先勝）：

1.俥六進六　將6進1

2.俥二進六　將6進1

3.俥六平四

連將殺，紅勝。

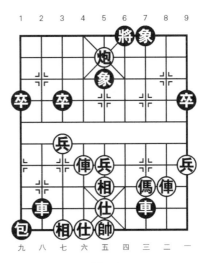

圖176

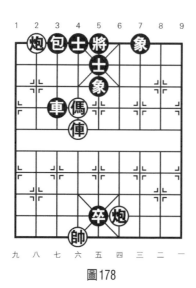

圖177

第177局

著法（紅先勝）：

1.傌六進八　將4進1

2.俥三退一　士5進6

3.俥三平四

連將殺，紅勝。

第178局

著法（紅先勝）：

1.傌六進四！　士5進6

2.俥六進四　將5進1

3.俥六退一

連將殺，紅勝。

圖178

 第179局

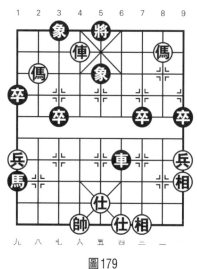

著法（紅先勝）：

1. 俥六進一　　將5進1
2. 傌八退六　　將5平6
3. 俥六退一

連將殺，紅勝。

圖179

 第180局

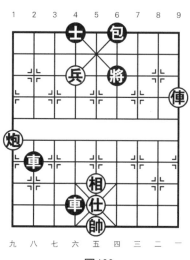

著法（紅先勝）：

1. 炮九進三　　車2退4
2. 兵六平五　　將6退1
3. 俥一進二

連將殺，紅勝。

圖180

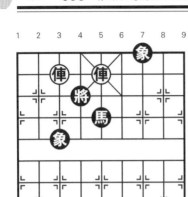

圖181

第181局

著法（紅先勝）：

1.俥五平六！　將4平5

2.俥七退一　　車4退6

3.俥七平六

連將殺，紅勝。

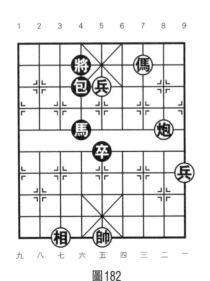

圖182

第182局

著法（紅先勝）：

1.兵五進一　將4退1

2.兵五進一　將4進1

3.炮二進三

連將殺，紅勝。

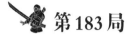

著法（紅先勝）：

1.兵二平三　將6進1

2.傌七進六　士4進5

3.傌六退五

連將殺，紅勝。

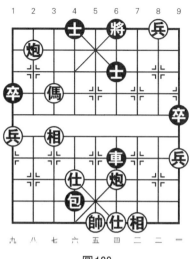

圖183

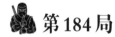

著法（紅先勝）：

1.傌八進七　將5平4

2.兵五平六　士5進4

3.兵六進一

連將殺，紅勝。

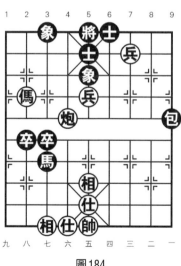

圖184

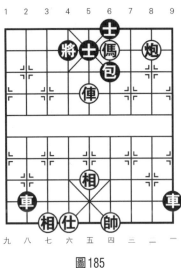

圖185

第185局

著法（紅先勝）：

1. 俥五平六　包6平4

2. 傌四退五　將4退1

3. 包二進一

連將殺，紅勝。

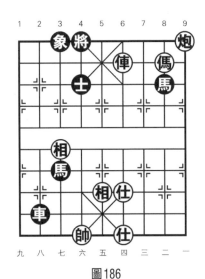

圖186

第186局

著法（紅先勝）：

1. 俥四進一　將4進1

2. 炮一退一　馬8退6

3. 傌二退四

連將殺，紅勝。

著法（紅先勝）：

第一種殺法：

1.傌六進七　將4平5

2.俥六進四　將5進1

3.俥六平四

連將殺，紅勝。

第二種殺法：

1.傌六退四　將4平5

2.傌四進三　將5退1

3.俥六進五

連將殺，紅勝。

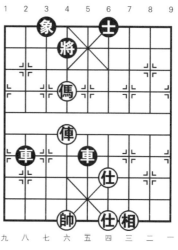

圖187

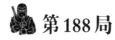

著法（紅先勝）：

1.炮三進一　士6進5

2.俥六平五　將5平4

3.傌三進四

連將殺，紅勝。

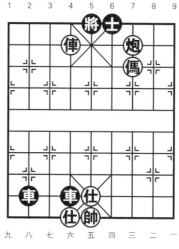

圖188

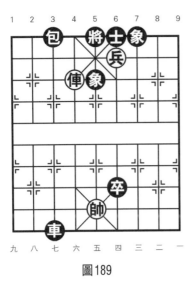

圖189

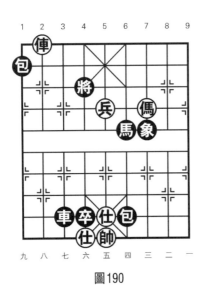

圖190

第189局

著法（紅先勝）：

1. 俥六平五　　士6進5
2. 兵四平五　　將5平4
3. 俥五平六

連將殺，紅勝。

第190局

著法（紅先勝）：

1. 俥八平六　　包1平4
2. 兵五進一！　象7退5
3. 傌三退五

連將殺，紅勝。

第191局

著法（紅先勝）：

1.後傌進七　將5平4

2.傌七退五　將4平5

3.傌八退六

連將殺，紅勝。

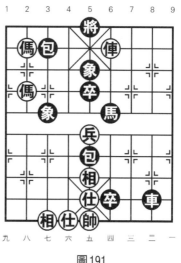

圖191

第192局

著法（紅先勝）：

1.俥五進二！　士4進5

2.俥四平五　將5平4

3.俥五進一

連將殺，紅勝。

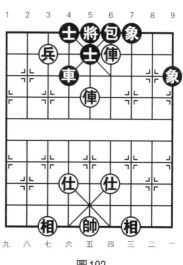

圖192

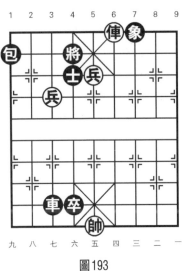

圖193

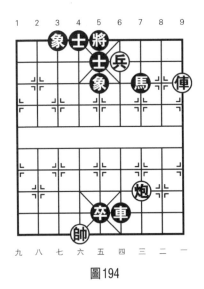

圖194

第 **193** 局

著法（紅先勝）：

1.兵五平六！ 將4進1

2.俥四平六 包1平4

3.兵七平六

連將殺，紅勝。

第 **194** 局

著法（紅先勝）：

1.俥一進二 士5退6

2.俥一平四！ 馬7退6

3.炮三進七

連將殺，紅勝。

第195局

著法（紅先勝）：

1.傌七退五　將4退1

2.前傌進七　將4進1

3.傌五進四

連將殺，紅勝。

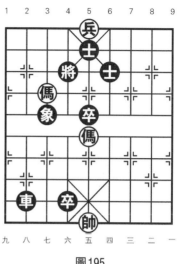

圖195

第196局

著法（紅先勝）：

1.俥二平四！　將6平5

2.兵六進一！　將5平4

3.俥七進五

連將殺，紅勝。

圖196

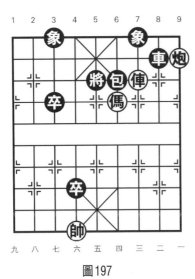

圖197

 第197局

著法（紅先勝）：

1.傌四退六　將5平4

2.俥三平四　象3進5

3.傌六進四

連將殺，紅勝。

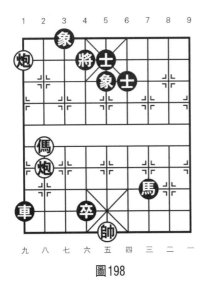

圖198

 第198局

著法（紅先勝）：

1.傌八進七　將4退1

2.炮八進六　象3進1

3.炮九進一

連將殺，紅勝。

 第**199**局

著法（紅先勝）：

1. 傌六進五　將6退1
2. 傌五進六　將6進1
3. 炮七進四

連將殺，紅勝。

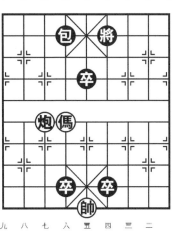

圖199

 第**200**局

著法（紅先勝）：

1. 兵四進一　將6平5
2. 炮四平五　將5平6
3. 兵四進一

連將殺，紅勝。

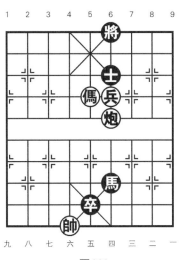

圖200

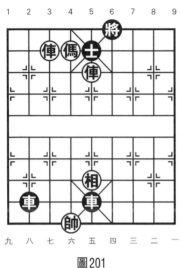

圖201

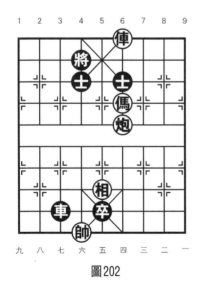

圖202

第201局

著法（紅先勝）：
1.俥五平四　將6平5
2.俥七進一　士5退4
3.俥四平五
連將殺，紅勝。

第202局

著法（紅先勝）：
1.俥四退一　將4退1
2.炮四平六　士4退5
3.傌四進六
連將殺，紅勝。

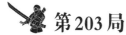 第203局

著法（紅先勝）：

1.傌五進三　將6進1

2.前傌進二　將6退1

3.傌三進二

連將殺，紅勝。

圖203

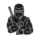 第204局

著法（紅先勝）：

1.傌二進四　將4平5

2.俥四平五　象7進5

3.俥五進一

連將殺，紅勝。

圖204

第205局

著法（紅先勝）：

1.傌六進七　將4進1

2.傌七進八　將4退1

3.傌二進四

連將殺，紅勝。

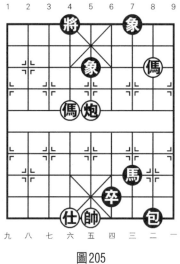

圖205

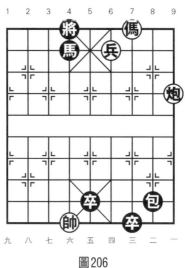

圖206

著法（紅先勝）：

1.炮一進三　包8退8　　2.傌三退二　包8進1

3.兵四進一　包8退1

4.兵四平五

連將殺，紅勝。

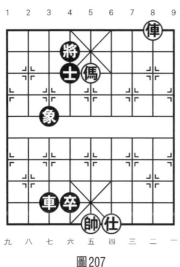

圖207

第207局

著法（紅先勝）：

1.俥二退一　士4退5

2.傌五退七　將4退1

3.俥二進一　士5退6

4.俥二平四

連將殺，紅勝。

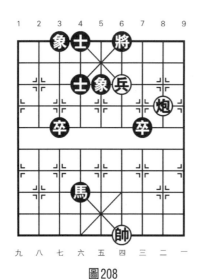

圖208

第208局

著法（紅先勝）：

1.兵四進一　將6平5

2.炮二平五　士4進5

3.兵四進一　將5平4

4.炮五平六

連將殺，紅勝。

第209局

著法（紅先勝）：

1.傌七進六　將6進1

2.傌六退五　將6退1

3.傌五進三　將6進1

4.前傌進五

連將殺，紅勝。

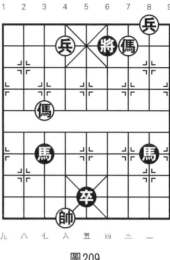

圖209

第210局

著法（紅先勝）：

1.俥二進三　象5退7

2.俥二平三　士5退6

3.俥六進三　將5平4

4.俥三平四

連將殺，紅勝。

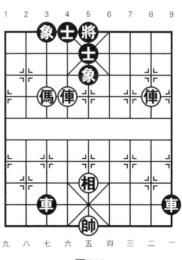

圖210

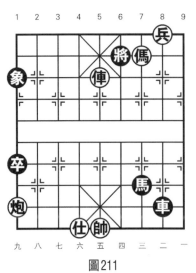

圖211

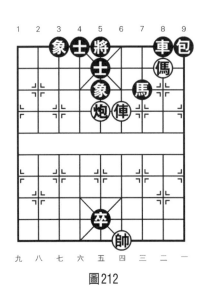

圖212

 第211局

著法（紅先勝）：

1.俥五平四！ 將6進1

2.傌三進五 將6退1

3.傌五退六 將6進1

4.炮九進六

連將殺，紅勝。

第212局

著法（紅先勝）：

1.傌二退四 將5平6

2.傌四進三 將6平5

3.俥四進三！ 馬7退6

4.傌三退四

連將殺，紅勝。

著法（紅先勝）：

1.傌二退一　　將4進1

2.傌二退一　　象3進5

3.傌二平五！　將4平5

4.傌四進一

連將殺，紅勝。

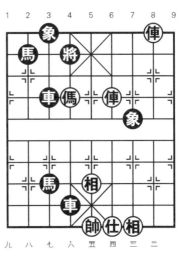

圖213

著法（紅先勝）：

1.炮一進三　　車8退6

2.前傌進三！　士5退6

3.傌四進五　　將5進1

4.傌四退一

連將殺，紅勝。

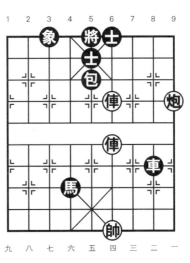

圖214

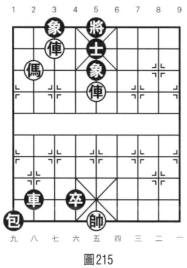

圖215

第215局

著法（紅先勝）：

1.俥七平五！　將5進1

2.馬八進七　　將5退1

3.俥五進一　　將5平6

4.俥五平四

連將殺，紅勝。

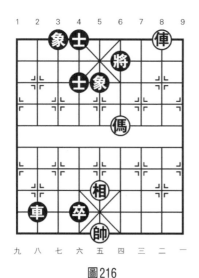

圖216

第216局

著法（紅先勝）：

1.俥二退二　　將6退1

2.馬四進三　　將6平5

3.俥二進一　　象5退7

4.俥二平三

連將殺，紅勝。

第217局

著法（紅先勝）：

1.俥八平六！　士5進4

2.炮五平六　士4退5

3.馬八退六！　將4進1

4.炮六退三

連將殺，紅勝。

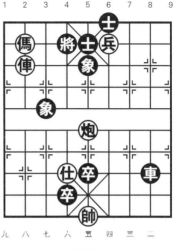

圖217

第218局

著法（紅先勝）：

1.傌五退四　將4平5

黑如改走將4進1，則俥三平六，將4平5，兵五進一，將5退1，俥六退一殺，紅勝。

2.俥三退一　將5進1

3.兵五進一　將5平4

4.俥三平六

連將殺，紅勝。

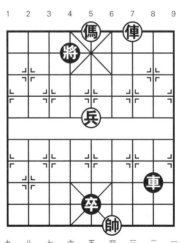

圖218

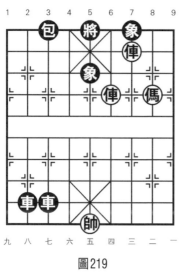

圖219

第219局

著法（紅先勝）：

1.傌二進四　將5平6

2.傌四進三　將6平5

3.俥三平五　將5平4

4.俥四平六

連將殺，紅勝。

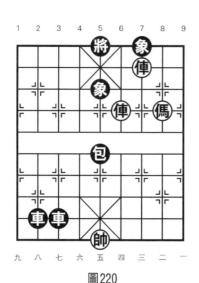

圖220

 第220局

著法（紅先勝）：

1.傌二進四　　將5平6

2.傌四進二　　將6平5

3.俥四進三！　將5平6

4.俥三平五

連將殺，紅勝。

著法（紅先勝）：

1.俥七進一　　將4進1

2.兵七平六　　將4平5

3.俥七退一　　士5進4

4.俥七平六

連將殺，紅勝。

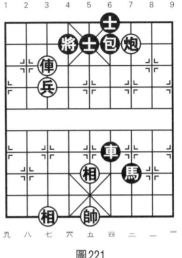

圖221

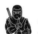 **第222局**

著法（紅先勝）：

1.炮九平七　　士4進5

2.炮七退一　　士5退4

3.俥八平六！　馬5退4

4.炮七進一

連將殺，紅勝。

圖222

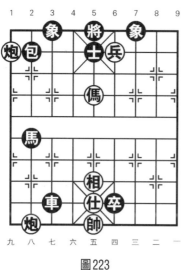

圖223

第223局

著法（紅先勝）：

1. 兵四平五　　將5平4
2. 兵五平六　　將4平5
3. 炮九進一　　包2退1
4. 炮八進九

連將殺，紅勝。

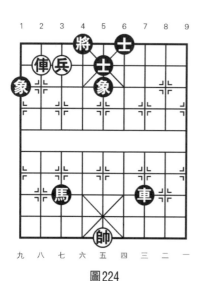

圖224

第224局

著法（紅先勝）：

1. 兵七平六　　將4平5
2. 俥八進一　　象1退3
3. 俥八平七　　士5退4
4. 俥七平六

連將殺，紅勝。

第225局

著法（紅先勝）：

1.俥二進四　　士5退6

2.俥二平四！　將5進1

3.傌三退四　　包6進1

4.俥六進三

連將殺，紅勝。

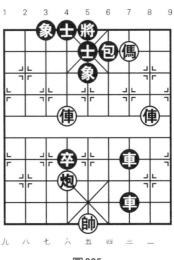

圖225

第226局

著法（紅先勝）：

1.兵六進一　　將4平5

2.炮三進一　　士6進5

3.兵六平五　　將5平4

4.兵四進一

連將殺，紅勝。

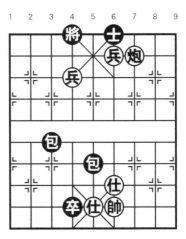

圖226

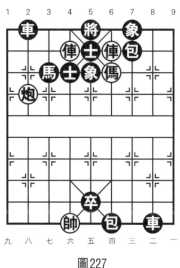

圖 227

 第 **227** 局

著法（紅先勝）：

1. 俥四平五　將5平6
2. 炮八平四　包7平6
3. 俥五平四　將6平5
4. 俥四進一

連將殺，紅勝。

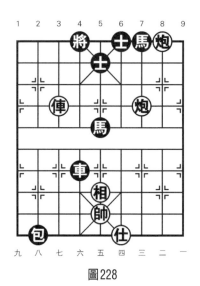

圖 228

第 **228** 局

著法（紅先勝）：

1. 俥七進三　將4進1
2. 炮三進二　士5進6
3. 炮二退一　將4進1
4. 俥七退二

連將殺，紅勝。

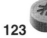

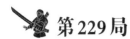

著法（紅先勝）：

1. 傌五進三 　將5平6
2. 俥二進四 　將6進1
3. 炮一退一 　將6進1
4. 俥二退二

連將殺，紅勝。

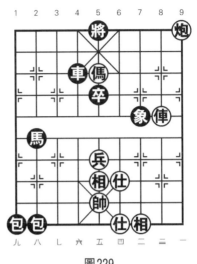

圖229

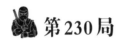

著法（紅先勝）：

1. 俥六進一 　將6進1
2. 炮二退一 　將6進1
3. 俥六退二 　象3進5
4. 俥六平五

連將殺，紅勝。

圖230

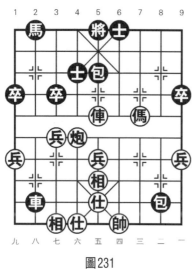

圖231

 第231局

著法（紅先勝）：

1.俥五進二　士4退5

2.傌三進四　將5平4

3.俥五平六　馬2進4

4.俥六進一

連將殺，紅勝。

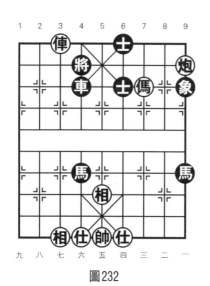

圖232

 第232局

著法（紅先勝）：

1.傌三進四　將4平5

2.傌四退二　將5進1

3.俥七平五　士6退5

4.俥五退一

連將殺，紅勝。

第233局

著法（紅先勝）：

1.傌三進五　馬6退5

2.傌七退五　將6平5

3.傌五進三　將5平6

4.俥六平四

連將殺，紅勝。

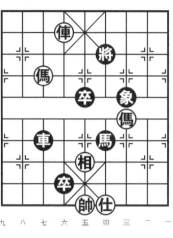

圖233

第234局

著法（紅先勝）：

1.炮九退一　士4退5

2.傌八進六！　士5退4

3.炮八退一　將6進1

4.俥二退二

連將殺，紅勝。

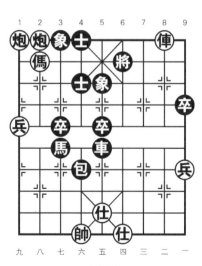

圖234

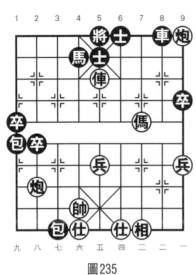

圖235

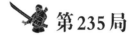 **第235局**

著法（紅先勝）：

1. 傌三進四　將5平4
2. 炮八平六　馬4進3
3. 俥五平六　馬3退4
4. 俥六進一

連將殺，紅勝。

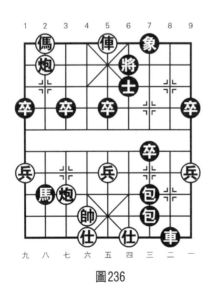

圖236

第236局

著法（紅先勝）：

1. 傌八退六　士6退5
2. 俥五退一　將6退1
3. 俥五平四　將6平5
4. 俥四進一

連將殺，紅勝。

第237局

著法（紅先勝）：

1.傌五進六　　將5平4

2.俥二平六　　將4平5

3.俥六平四　　將5平4

4.俥四進一

連將殺，紅勝。

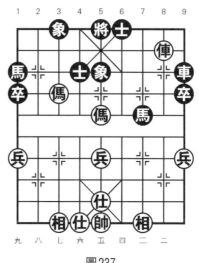

圖237

第238局

著法（紅先勝）：

1.前俥進一　　　包6退2

2.前俥平四！　將5平6

3.俥二進九　　象5退7

4.俥二平三

連將殺，紅勝。

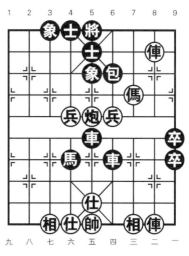

圖238

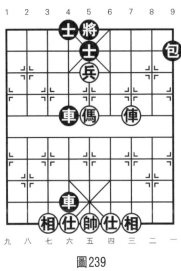

圖239

第239局

著法（紅先勝）：

1.傌五進六！ 將5平6

黑如改走後車退2，則兵
五進一，士4進5，俥三進
四，連將殺，紅勝。

2.俥三進四 將6進1

3.兵五進一 將6進1

4.俥三退三

連將殺，紅勝。

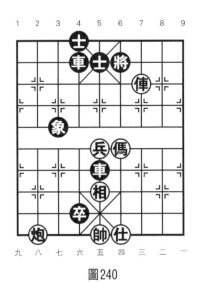

圖240

第240局

著法（紅先勝）：

1.傌四進五 象3退5

2.俥三進一 將6進1

3.炮八進七 車4進1

4.傌五退三

連將殺，紅勝。

著法（紅先勝）：

1. 後俥退一　　將5退1
2. 前俥退一　　將5退1
3. 後俥平五　　士6進5
4. 俥六進一

連將殺，紅勝。

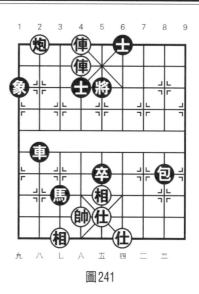

圖241

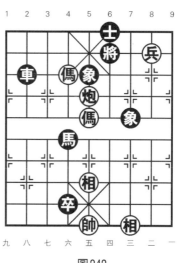

著法（紅先勝）：

1. 兵二平三　　將6進1
2. 傌六進五　　士6進5
3. 炮五進二　　馬4退5
4. 炮五退二

連將殺，紅勝。

圖242

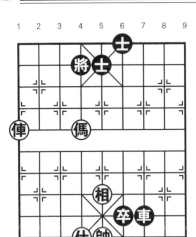

圖243

第243局

著法（紅先勝）：

1.俥九進三　將4退1

黑如改走將4進1，則傌六進四，將4平5，俥九退一，士5進4，俥九平六，連將殺，紅勝。

2.傌六進七　將4平5

3.俥九進一　士5退4

4.俥九平六

連將殺，紅勝。

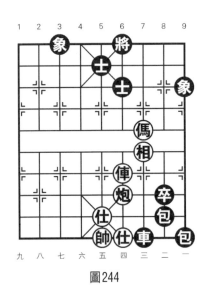

圖244

第244局

著法（紅先勝）：

1.俥四平五　將6平5

2.傌三進四　將5平4

3.俥五平六　士5進4

4.俥六進四

連將殺，紅勝。

第245局

著法（紅先勝）：

1. 俥五進五　　將6退1
2. 俥五進一　　將6進1
3. 兵三進一　　將6進1
4. 俥五平四

連將殺，紅勝。

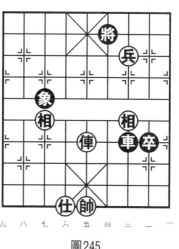

圖245

第246局

著法（紅先勝）：

1. 傌七進五　　後車平5
2. 俥六進一　　象3進5
3. 俥六平五！　將6平5
4. 炮九退一

連將殺，紅勝。

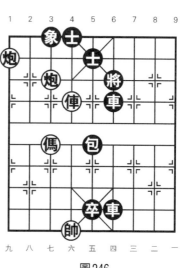

圖246

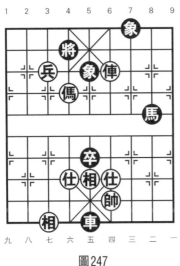

圖247

 第247局

著法（紅先勝）：

1.俥四進一　將4退1

2.俥四進一　將4進1

3.兵七進一　將4進1

4.俥四平六

連將殺，紅勝。

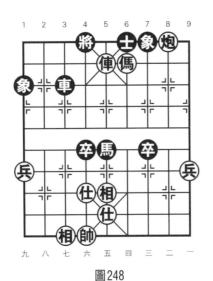

圖248

 第248局

著法（紅先勝）：

1.俥五退四　將4進1

2.炮二退一　士6進5

3.俥五進四　將4進1

4.俥五退二

連將殺，紅勝。

第249局

著法（紅先勝）：

1.俥四平五　　將5平6

2.俥五平四　　將6平5

3.炮六平五　　將5平4

4.俥四平六

連將殺，紅勝。

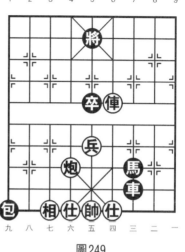

圖249

第250局

著法（紅先勝）：

1.俥五平八　　車7平5

黑如改走將5平4，則俥八進六，將4進1，傌六進七，將4進1，俥八退二，連將殺，紅勝。

2.俥八進六　　將5進1

3.兵五進一　　將5平4

4.傌六進七

連將殺，紅勝。

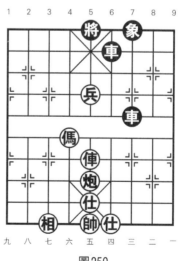

圖250

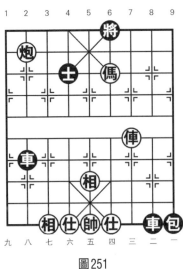

圖251

 第251局

著法（紅先勝）：
1.俥三進五　　將6進1
2.馬四進六！　士4退5
3.馬六退五　　將6進1
連將殺，紅勝。

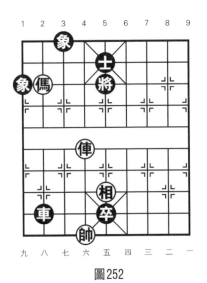

圖252

 第252局

著法（紅先勝）：
1.俥六平五　　將5平6
2.馬八退六　　將6退1
3.俥五平四　　士5進6
4.俥四進三
連將殺，紅勝。

著法（紅先勝）：

1. 傌七進五　　將6退1
2. 傌五進三　　將6退1
3. 傌三進二　　將6進1
4. 炮一進四

連將殺，紅勝。

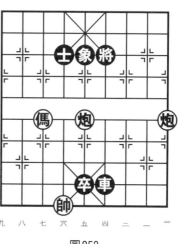

圖253

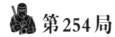

著法（紅先勝）：

1. 俥四平五　　將5平6
2. 傌二進三　　將6退1
3. 俥五進二！　將6平5
4. 傌三進五

連將殺，紅勝。

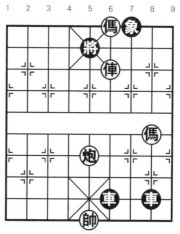

圖254

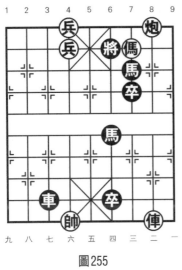

圖255

 第255局

著法（紅先勝）：

1.後兵平五！　馬7退5

2.炮二退一　　將6進1

3.俥二進七　　馬5進7

4.俥二平三

連將殺，紅勝。

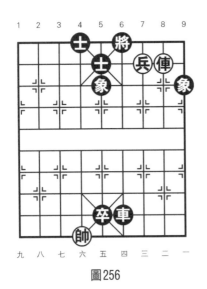

圖256

 第256局

著法（紅先勝）：

1.兵三平四　　將6平5

2.俥二進一　　象9退7

3.俥二平三　　士5進6

4.俥三平四

連將殺，紅勝。

第257局

著法（紅先勝）：

1. 傌七進六　將6進1
2. 傌六退五　將6退1
3. 傌五進三　將6平5
4. 兵五進一

連將殺，紅勝。

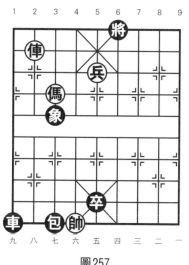

圖257

第258局

著法（紅先勝）：

1. 傌四進三　將5平6
2. 俥六進一　將6進1
3. 炮二進八　將6進1
4. 俥六平四

連將殺，紅勝。

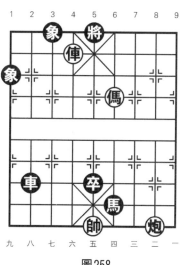

圖258

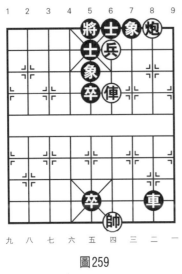

圖259

 第**259**局

著法（紅先勝）：

1.兵四平五！　將5進1

2.俥四進二　　將5退1

3.俥四進一　　將5進1

4.俥四退一

連將殺，紅勝。

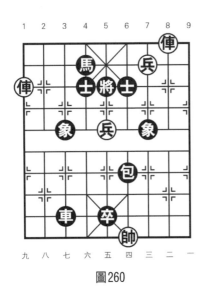

圖260

第**260**局

著法（紅先勝）：

1.俥二平五　　士6退5

2.兵五進一　　將5平6

3.俥九平六！　士5進4

4.兵五平四

連將殺，紅勝。

第261局

著法（紅先勝）：

1. 傌四進三　　將5進1
2. 傌三進四　　將5退1
3. 俥六退一　　將5退1
4. 炮三進九

連將殺，紅勝。

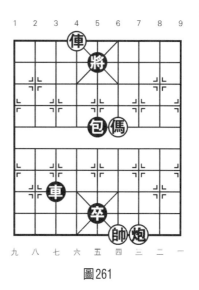

圖261

第262局

著法（紅先勝）：

1. 傌六進五　　將4平5
2. 傌五進三　　將5平4
3. 俥四平六！　將4退1
4. 傌三進四

連將殺，紅勝。

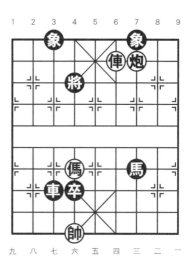

圖262

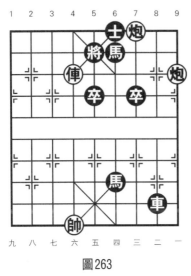

圖263

 第263局

著法（紅先勝）：

1.炮三退一　將5退1

2.俥六平五　士6進5

3.俥五進一　將5平6

4.炮一平四

連將殺，紅勝。

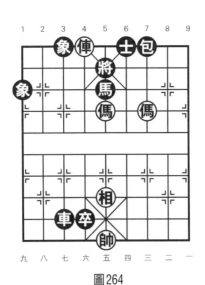

圖264

第264局

著法（紅先勝）：

1.傌五進三　將5平6

2.俥六退一　士6進5

3.俥六平五　將6進1

4.後傌退五

連將殺，紅勝。

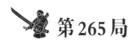 **第265局**

著法（紅先勝）：

1. 俥六平四！　馬4進6
2. 俥七平四！　將6進1
3. 炮九平四　　士6退5
4. 炮五平四

連將殺，紅勝。

圖265

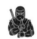 **第266局**

著法（紅先勝）：

1. 兵七平八　　將4退1
2. 傌七退八　　將4進1
3. 傌八退七　　將4退1
4. 兵八平七

連將殺，紅勝。

圖266

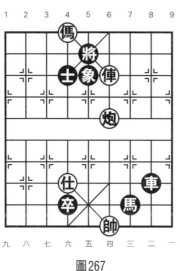

圖267

 第267局

著法（紅先勝）：

1.俥四平五　將5平4
2.炮四平六　士4退5
3.俥五平六！　將4進1
4.炮六退四
連將殺，紅勝。

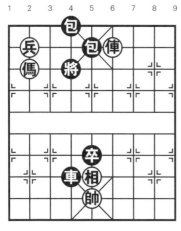

圖268

 第268局

著法（紅先勝）：

1.俥四退一　包5進1
2.傌八退七　將4退1
3.俥四進一　包5退1
4.兵八平七
連將殺，紅勝。

第269局

著法（紅先勝）：

1.俥二平四　包8平6

2.俥四進五!　將6進1

3.兵三平四　將6退1

4.炮一平四

連將殺，紅勝。

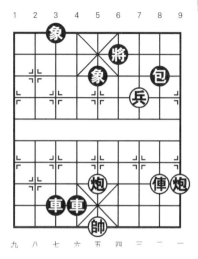

圖269

第270局

著法（紅先勝）：

1.傌四退六　將5平4

2.炮五平六　馬2退4

3.傌六進八　將4平5

4.傌八進七

連將殺，紅勝。

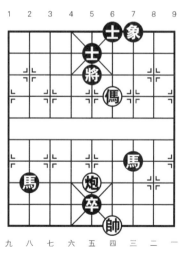

圖270

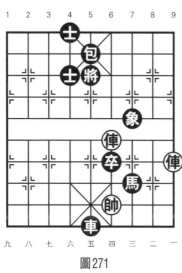

圖271

第271局

著法（紅先勝）：

1.俥四進三！　將5平6

2.俥一平四　馬7退6

3.俥四進一　將6平5

4.俥四進三

連將殺，紅勝。

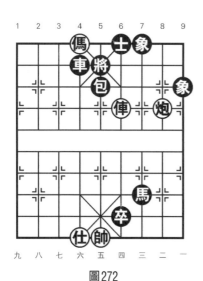

圖272

第272局

著法（紅先勝）：

1.俥四進二　將5退1

2.俥四進一　將5進1

3.俥四退一　將5退1

4.炮二進三

連將殺，紅勝。

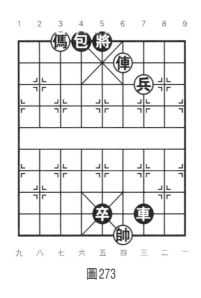

圖273

著法（紅先勝）：

1.馬七退六　包4進1　　2.俥四進一　將5進1

3.馬六退四　將5進1　　4.俥四平五　包4平5

5.俥五退一

連將殺，紅勝。

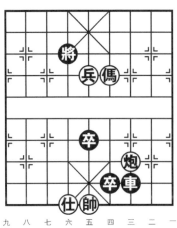

圖274

第274局

著法（紅先勝）：

1.兵五平六　將4平5

2.兵六進一　將5平6

3.炮三平四　卒5平6

4.兵六平五　將6退1

5.傌四進二

連將殺，紅勝。

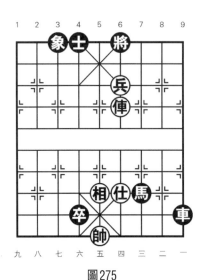

圖275

第275局

著法（紅先勝）：

1.兵四進一　將6平5

2.俥四平五　象3進5

3.俥五進一　士4進5

4.兵四平五　將5平4

5.俥五平六

連將殺，紅勝。

第276局

著法（紅先勝）：

1.炮九退一　　將5退1

2.俥二平四！　將5平6

3.兵三平四　　將6平5

4.炮九進一　　士4進5

連將殺，紅勝。

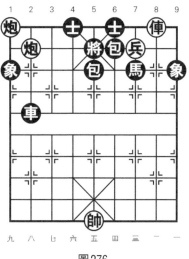

圖276

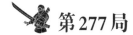

第277局

著法（紅先勝）：

1.傌二進三　　將5平6

2.俥三平四　　包7平6

3.俥四進一！　士5進6

4.炮五平四　　士6退5

5.炮一平四

連將殺，紅勝。

圖277

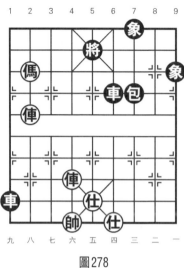

圖278

 第278局

著法（紅先勝）：

1.傌八進七　將5平6

黑如改走將5退1，則俥六進七，將5進1，俥八進三，將5進1，俥六退二，連將殺，紅勝。

2.俥八進三　將6進1

3.俥六進五　象7進5

4.俥六平五！　將6平5

5.俥八退一

連將殺，紅勝。

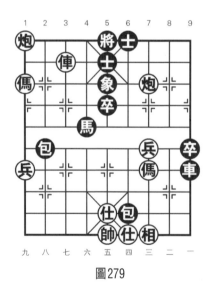

圖279

 第279局

著法（紅先勝）：

1.傌九進八　士5退4

2.傌八退六　士4進5

3.俥七進一　士5退4

4.傌六退四　將5進一

5.俥七退一

連將殺，紅勝。

 第280局

著法（紅先勝）：

1.前炮平六　　士4退5

2.俥九平六！　將4進1

3.俥七平六　　士5進4

4.俥六平五　　將4平5

5.俥五進一

連將殺，紅勝。

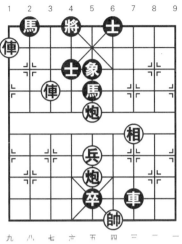

圖280

 第281局

著法（紅先勝）：

1.兵六進一！　將4平5

2.兵五進一　　象7進5

3.兵六平五　　將5退1

4.兵五進一　　將5平4

5.俥四進三

連將殺，紅勝。

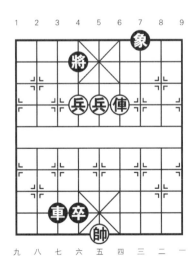

圖281

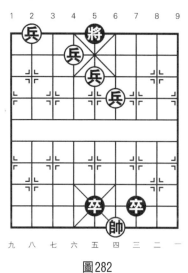

圖282

第282局

著法（紅先勝）：

1.兵五進一　　將5平6

2.兵五平四！　將6進1

3.兵四進一　　將6退1

4.兵四進一　　將6平5

5.兵四進一

連將殺，紅勝。

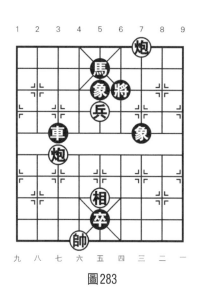

圖283

第283局

著法（紅先勝）：

1.兵五平四　　將6退1

2.炮七平四　　車3平6

3.兵四進一　　將6退1

4.兵四進一　　將6平5

5.兵四進一

連將殺，紅勝。

 第284局

著法（紅先勝）：

1.俥五進二　　將4進1

2.傌五進七　　將4退1

3.傌七進八　　將4進1

4.俥五退二！　將4平5

5.傌八退七

連將殺，紅勝。

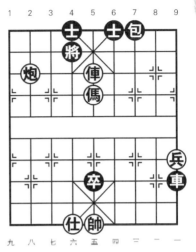

圖284

 第285局

著法（紅先勝）：

1.傌七退六　　士5進4

2.傌六進四　　士4退5

3.傌四進六！　將4進1

4.兵七平六　　將4平5

5.傌一退三

連將殺，紅勝。

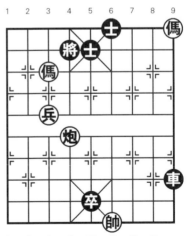

圖285

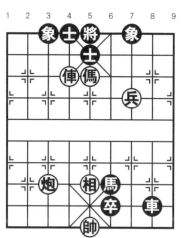

圖286

第286局

著法（紅先勝）：

1.傌五進三　　將5平6

2.俥六平四！　士5進6

3.炮七平四　　士6退5

4.兵三平四　　士5進6

5.兵四進一

連將殺，紅勝。

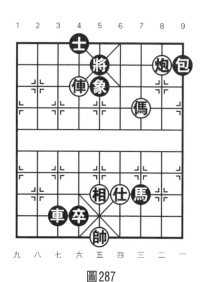

圖287

第287局

著法（紅先勝）：

1.俥六平五　　將5平4

2.傌三進四　　士4進5

3.俥五進一　　將4退1

4.俥五平六　　將4平5

5.俥六進一

連將殺，紅勝。

 第288局

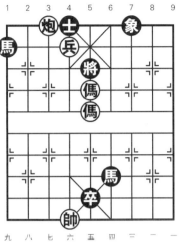

著法（紅先勝）：

1.後傌進七　將5平6

2.傌五退三　將6退1

3.傌三進二　將6進1

4.傌七退五　將6平5

5.傌五進三　將5平6

6.傌二進三

連將殺，紅勝。

圖288

第289局

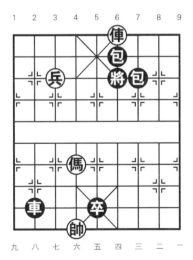

著法（紅先勝）：

1.傌六進五　　將6平5

2.俥四平五　　包6平5

3.兵七平六！　包7平4

4.傌五進三　　將5平6

5.俥五平四　　包5平6

6.俥四退一

連將殺，紅勝。

圖289

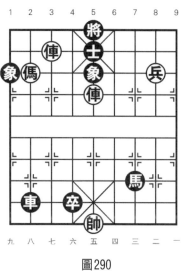

圖290

第290局

著法（紅先勝）：

1.俥七平五！　將5進1

2.俥五進一　　將5平6

3.俥五平四！　將6進1

4.兵二平三　　將6退1

5.兵三進一　　將6退1

6.傌八進六

連將殺，紅勝。

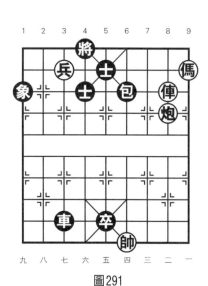

圖291

第291局

著法（紅先勝）：

1.俥二進二　　包6退2

2.俥二平四！　士5退6

3.炮二進三　　士6進5

4.傌一進三　　士5退6

5.傌三退四　　士6進5

6.兵七平六

連將殺，紅勝。

 第292局

著法（紅先勝）：

1. 傌一進二　　將6平5
2. 傌四進三　　將5平6
3. 傌三退五　　將6平5
4. 傌五進三　　將5平6
5. 傌三退四　　將6平5
6. 傌四進六

連將殺，紅勝。

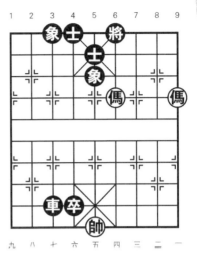

圖292

 第293局

著法（紅先勝）：

1. 炮一平六　　士4退5
2. 俥九平六！　將4進1
3. 俥七平六　　士5進4
4. 俥六平五　　將4平5
5. 俥五進一！　將5進1
6. 炮六平五

連將殺，紅勝。

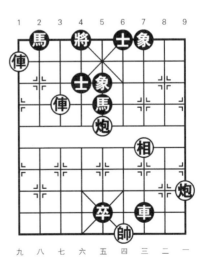

圖293

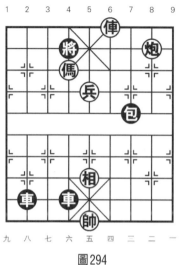

圖294

 第294局

著法（紅先勝）：

1.傌六進四　　包7退3

2.俥四平六　　將4平5

3.兵五進一！　將5進1

4.傌四退三　　將5平6

5.俥六平四　　包7平6

6.俥四退一

連將殺，紅勝。

 第295局

著法（紅先勝）：

1.傌七進五　　將4平5

黑如改走士4退5，則俥五平六，將4平5，傌五進三，將5平6，俥六平四，士5進6，俥四進一殺，紅勝。

2.傌五進三　　將5平4

3.俥五進三　　將4進1

4.炮一退一　　士4退5

5.俥五退一　　將4進1

6.俥五平六

連將殺，紅勝。

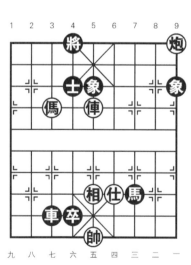

圖295

 # 第296局

著法（紅先勝）：

1.傌六進五! 士5退6

黑如改走將4退1，則俥四平五殺，紅勝；黑又如改走將4平5，則兵五進一，將5平4，俥四進一殺，紅勝。

2.傌五退四　士6進5

3.俥四進一　將4進1

4.兵五平六!　將4進1

5.炮一退二　象3退5

6.傌四退五　將4退1

7.傌五進七

連將殺，紅勝。

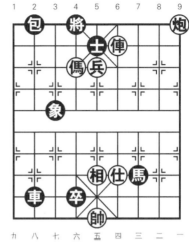

圖296

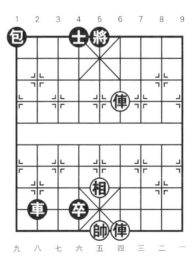 # 第297局

著法（紅先勝）：

1.前俥進三　將5進1

2.後俥進八　將5進1

3.後俥退一　將5退1

4.前俥退一　將5退1

5.後俥平五　士4進5

6.俥四平五　將5平4

7.後俥平六

將殺，紅勝。

圖297

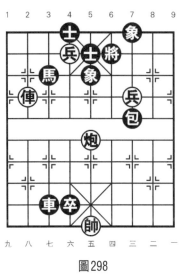

圖298

第298局

著法（紅先勝）：

1.俥八平四　士5進6

2.俥四進一！　將6進1

3.兵三平四　將6退1

4.炮五平四　包7平6

5.兵四進一　將6退1

6.兵四進一　將6平4

7.兵四進一

連將殺，紅勝。

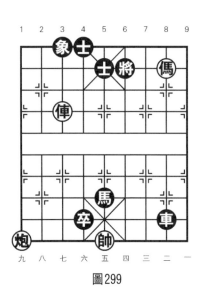

圖299

第299局

著法（紅先勝）：

1.炮九進八　士5進6

2.俥七進二　士6退5

3.俥七進一　士5進6

4.俥七退一　士6退5

5.傌二退三　將6進1

6.俥七退一　士5進4

7.俥七平六

連將殺，紅勝。

 第300局

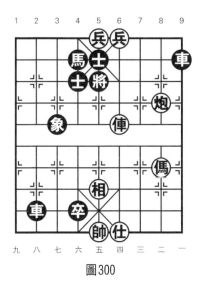

圖300

著法（紅先勝）：

1.俥四平五　將5平6　　2.傌二進三　將6退1

3.俥五平四　士5進6　　4.傌三進二　將6平5

5.俥四平五　象3退5　　6.炮二平五　象5退7

7.炮五平七　象7進5　　8.炮七進二

連將殺，紅勝。

國家圖書館出版品預行編目資料

象棋連將殺局欣賞／吳雁濱　編著
——初版，——臺北市，品冠，2018〔民107.09〕
面；21公分 ——（象棋輕鬆學；21）
ISBN 978－986－5734－85－5（平裝；）
1. 象棋
997.12　　　　　　　　　　　　　　10711112

象棋連將殺局欣賞

編 著 者／吳雁濱

責任編輯／倪穎生　葉兆愷

發 行 人／蔡孟甫

出 版 者／品冠文化出版社

社　　址／台北市北投區（石牌）致遠一路2段12巷1號

電　　話／（02）28233123 · 28236031 · 28236033

傳　　眞／（02）28272069

郵政劃撥／19346241

網　　址／www.dah-jaan.com.tw

E - mail ／ service@dah-jaan.com.tw

承 印 者／傳興印刷有限公司

裝　　訂／眾友企業公司

排 版 者／弘益電腦排版有限公司

授 權 者／安徽科學技術出版社

初版1刷／2018年（民107）9月

定 價／220元

大展好書　好書大展
品嘗好書　冠群可期

大展好書　好書大展

品嘗好書　冠群可期